聽不見音樂的舞者

林靖嵐跳脫界線、不循常規的逐夢人生

林靖嵐 著

晨星出版

112 攝影／王暉升

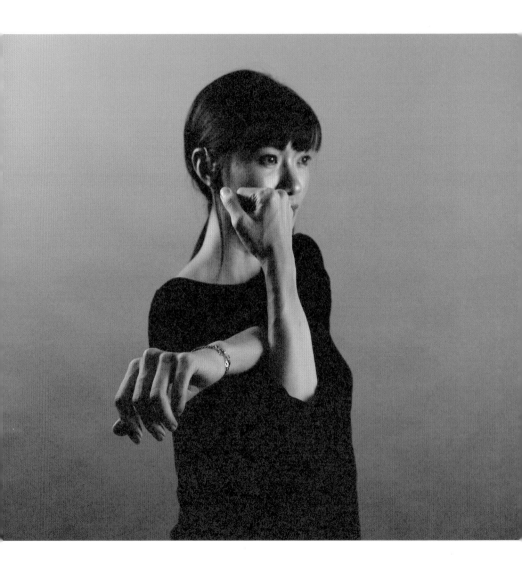

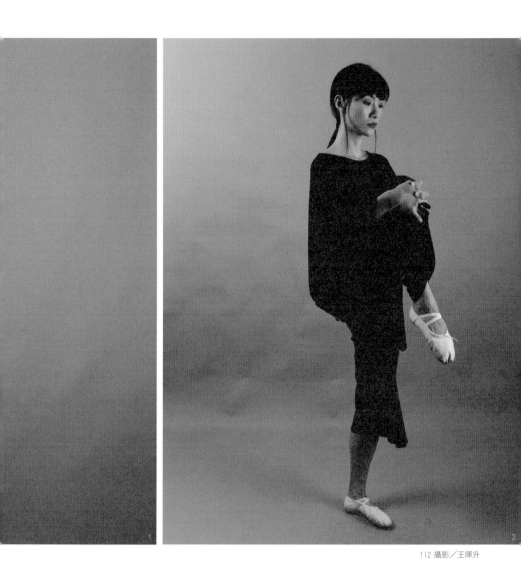

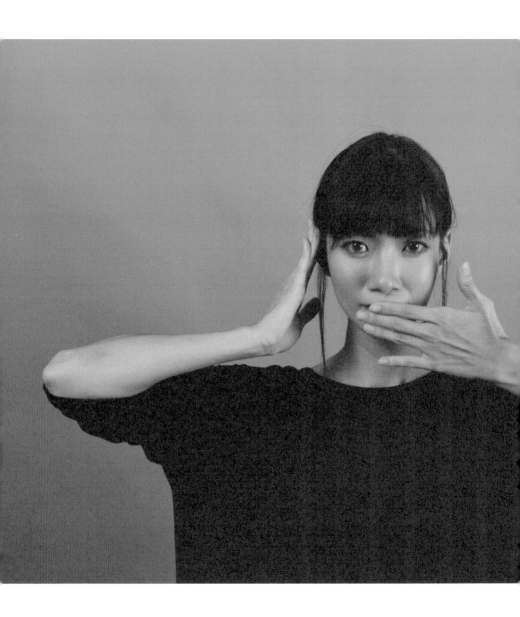

攝影／王暉升

我是林靖嵐，

我熱愛舞蹈，

但其實我聽不見……

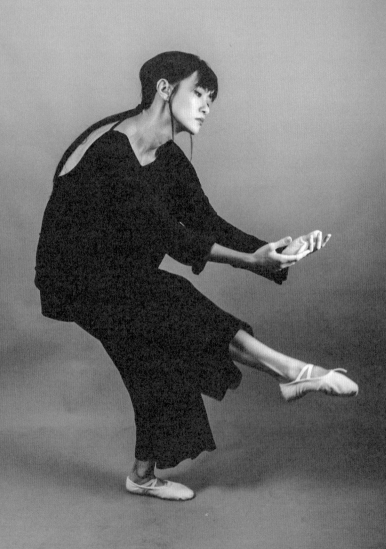

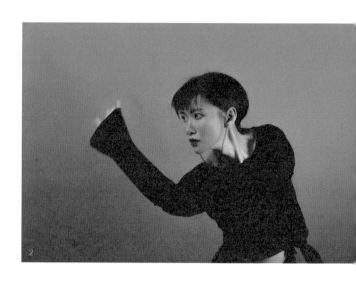

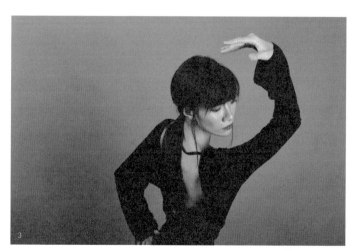

Dance is my life,
Dance is fancinating.

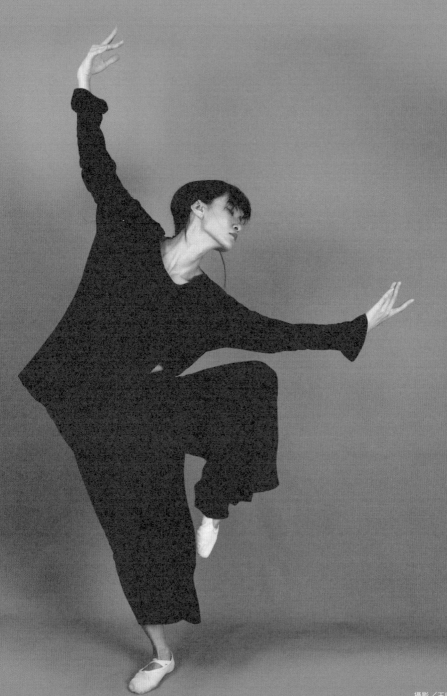

攝影／王暉升

攝影／王暉升

輕舒雲手，從夢境中走來的舞蹈仙子 ── 靖嵐的生命舞動

國立臺東大學特殊教育學系教授兼副校長　魏俊華

　　靖嵐是我的學生，2005 年畢業於國立臺東大學特殊教育學系，我是她的導師，我以她為榮，因為在她身上我看到了一位身心障礙者如何積極地迎向陽光，看到了身心障礙者永不放棄的絕佳典範。

　　靖嵐是先天性的聽覺障礙，自出生後就生活在一個無聲的世界裡，和所有的障礙孩子一樣，她也經歷過一段恐懼、孤獨、自卑、退縮和封閉的艱辛歲月，她曾經受傷、挫敗，也曾拒絕社會、懷疑人生，幾度想逃避學習、放棄夢想，幸運的是她有一個疼愛她、瞭解她的媽媽，在媽媽的鼓勵和帶領下，開啟了她的舞蹈人生，也讓她在顛仆困躓的風塵中，藉著舞蹈開創了自己的一片天，更在舞蹈的呼喚中，去感受生命悸動，為自己重塑生命之美。如同詩人有云：「不是一切種子，都找不到生

根的土壤；不是一切真情，都流失在人心的沙漠；不是一切夢想，都甘願被折掉翅膀；不是一切星星，都僅指示黑夜而不報告曙光。」

受過傷才能成就更好的自己，自信的生命也最美麗，靖嵐有 28 年的舞蹈經歷，但她一度被舞蹈拒於門外，更不被看好，但是她相信：「 若比其他人付出更大努力，終究能用專業、用舞蹈證明自己。」、「只要堅持自己的夢想，一定會有屬於自己的舞台。」從她投入舞蹈後，她用諸多傑出的表現來證明自己：全國傑出聽障兒童才藝表演優等、全國聽障兒才藝表演第一名，聽障奧運聽障模特兒比賽第一名，優良特殊教育學生，全國十大傑出青年，受邀至美國、希臘、荷蘭及義大利等地參加「國際藝術節」，參加上海、新加坡達人秀、捷克世界歐亞聾人選美亞洲區總冠軍，日本、法國、印度與英國等世界聾人藝術節指定開場表演團體，擔任墨西哥聾人選美評審等，這些榮譽都是她的毅力與汗水淚水交織的成果。

雖然不完美讓她與眾不同，但一個儀態柔美、風姿綽約的先天身障女生，要認清自己是如何戴著假面具示人，進而接納自己的缺陷，是一件相當不容易的事，因為那需要多少角落的暗泣和多少夜闌夢迴的沉澱啊，難得靖嵐在歲月的淬煉下，在追尋陽光的旅途中，終能敞開心胸，踏破孤雲，撼

拾沿途的千巒競秀和雲舒霞卷，天不拘地不羈，把風塵淡化，在雲外縱歌，那份優雅與淡然，那份自在與智慧，是何等快意超然！

己立而立人，己達而達人，靖嵐不僅追求卓越、超越自我，我們也看到她在月芽計劃中，耐心且運用同理心有效地鼓勵一位聽障小男生的融入與參與：

「其實你很聰明，反應快，體育很好，多學跳舞也不會有什麼損失，反而可以多學才藝，這樣不是很好嗎？就來試試看呀，真的不喜歡可以離開。」、「那我們就沒事了吧？來抱抱和好，好不好？」

一個禮拜後，小男生來上課了。而且當小男生抱怨有一位自閉重聽的女孩喜歡插隊，她是這樣處理的：

我問：「你記得你排幾號嗎？」她用小小的手指比著「4」。

「很好，很棒！你看看喔，1 號、2 號，你排這個地方是對的嗎？」她知道後，很快就排到第 4 個位置去了。

我跟這位小男生說：「她不是有意插隊，她有自閉症且重聽，你會口語，她只能用手語溝通，你若願意多學手語，她會理解的。一樣是聽不見的人，能夠互相幫助是最棒的了。」小男生很快地理解我想表達的，在之後的課堂上，看著懂得懷抱同理心的他也開始學會幫助別人，是我教學過程中最大的快樂。

「天再高又怎樣，踮起腳尖就更接近陽光。」靖嵐用力地珍惜每一天和每一個當下，與生命、世界共舞，為夢想和理念努力，希冀透過這本書給目標茫然、遭遇挫折的人一點啟發，因為她「跟大家一樣都是平凡人，只是多了面對、勇敢、冒險和嘗試」。因此她要鼓勵每個人相信自己，未來閃閃亮亮發出光芒的就是你。

　　一次的相遇，成就永生的浪漫；一本書的邂逅，參透心靈的悸動。這本自述是靖嵐的人生記事，娓娓道來，處處感動，且讓我們把茗對月，展卷進入靖嵐的舞蹈世界，細細咀嚼靖嵐二十八年的精彩生命舞動。

一個「成功爲成功之母」的故事

國立臺東大學特殊教育學系教授　曾世杰

　　靖嵐是我們系畢業的學生，翻閱著她這本美麗的書，我心裡有快樂及期待泉湧，為著靖嵐可以走在自我實現的路上而快樂，期待更多的孩子（及家長）能因為這本書，也能像靖嵐一樣，接納自己的限制，勇敢而堅持，為自己的生命開創一個接一個的驚喜。

　　2016 年，正向心理學之父塞利格曼（M. Seligman）和夥伴發表了「習得無助研究 50 週年」的紀念文，重新詮釋了他們半世紀前的一個知名研究。他們說，最新的認知科學證據並不支持當年「挫折導致習得無助」的說法，他們的詮釋是：「成功經驗，讓個體學會永不放棄！」

　　這個詮釋的重點在於「成功」，而不是「挫敗」。而本書的主題和正向心理學上述的主要論述完全一致。

　　靖嵐擁有比一般人更坎坷的生命，她聽不見。聽障是看不到的，許多人認為，聽不到，那閱讀書寫應該沒問題吧？事實

不然。因為書面語言是表徵口語的，聽力障礙讓聾生的口語發展受限，也因而難以學好閱讀，你知道嗎，全世界都一樣，聾生到了高三，平均的閱讀能力只有四年級。在這樣的語言限制下，像靖嵐這樣的障礙程度，都會有許多溝通、人際、學業、舞蹈事業上多重的挫敗經驗。書中提到的例子有：自己的「聽覺封閉，自我封閉」、學習明明有困難卻不敢提問、去中國參賽時，主辦單位不友善的軟硬體及毫不留情的評價等等。

但整本書看下來，靖嵐的挫折失意根本不是重點，重點是她一再一再地接下新的任務，想辦法解決問題，不斷地挑戰自己。例如，她離開熟悉的台北，到台東唸大學那段，引了羅曼・羅蘭的名句：「生命像一股激流，沒有岩石和暗礁，就激不起美麗的浪花。」她把遇到的困難看成岩石暗礁，期待著自己的衝撞會帶來美麗的浪花。

這樣正向積極的態度，讓她不斷地解決問題：練舞無法聽到音樂節奏，她用腳去感覺地板的震動，取代了耳朵；攝影師告訴她，你跳舞時並不快樂，這樣的評價讓她開始嘗試在舞蹈裡融入情感。

她也不停止地把自己推出舒適區，試著承擔許多新的責任，而每次承擔之後，除了有更多學習之外，還帶來了更多的機會。大學畢業，她先去當聽奧的志工，後來夥伴請她教舞，她就勇

敢地設立了聽障舞團，因此迎來愈來愈多的演出和比賽機會。當然，岩石暗礁永遠都在，她去上海比賽，主辦單位軟硬體都未考量聽障者的需求，讓她承受了被歧視的苦澀，但不放棄的她，再找新的舞台，隨即在新加坡上嚐到成功的甜美。像這樣的故事，在書中反覆出現。她跨出台灣，在法國、印度、日本、美國、以色列接受重重的挑戰、甚至在捷克得到選美比賽冠軍。她在墨西哥時遇上疫情，她居然能去學做美甲，後來還賣起台式的麵包，她的勇敢和適應力，真是令人感動、驚奇。

這樣的經歷裡，靖嵐學會了努力迎向挑戰，就能造成改變的心態，她也不吝要把這個信念透過教育推廣出去。在「月芽計畫」裡，她以三頁的篇幅講她如何帶領一位不願意學習的小男孩進入學習的狀況。我在想，她教的不只是舞蹈吧，她教的是「成功為成功之母」的人生呢。

賞心悅目又感動勵志的佳作，大力推薦。

「小時候，因先天聽覺障礙，

一度被舞蹈拒於門外，更不被看好，

但我相信，我們若比其他人付出更大努力，

終究能用專業、用舞蹈證明自己。」

攝影／王暉升

只要堅持自己的夢想，

一定會有屬於自己的舞台！

I was dancing in silence everyday,

until having my own stage.

No matter what I'am going through,

I always feel the love inside.

CONTENTS

CHAPTER 1

成 長

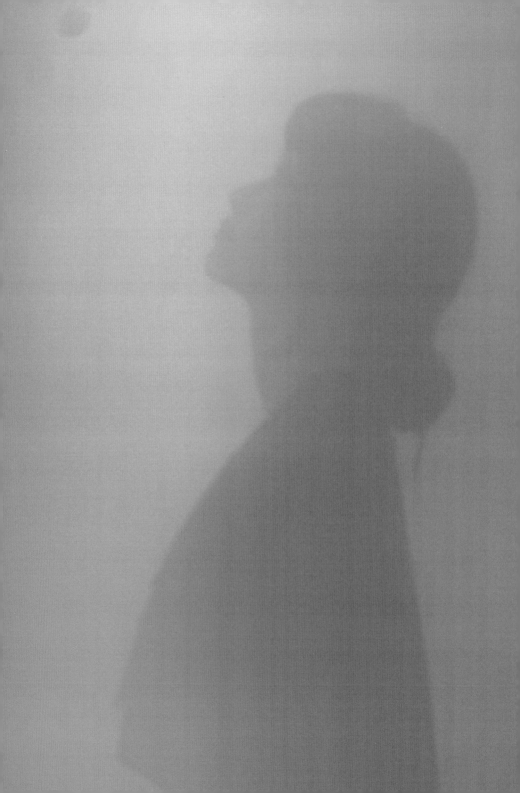

看著媽媽的唇形，

一張一閉，

試著想讀懂媽媽說的詞彙。

我 的 出 生

在秋末微寒的季節裡，我出生了，那時，單純地以為幸福快樂的生活可以持續著……。

一歲的我，很文靜、也不怎麼搭理人，當媽媽在我面前叫著我的名字時，我時常看了看她，頭卻轉向另一方，繼續沉醉在自己的世界裡，拿著故事書把玩著。

擔憂的母親帶我至附近診所看診，醫生見我的眼睛會隨著外界的事物好奇地溜地看，告訴媽媽說我應該沒有什麼問題，眼睛都很靈活，長大以後會很聰明。

媽媽雖仍覺得不對勁，但告訴自己別去多想。然而，恐懼不安的夢魘隨著時間慢慢入侵，在我兩歲的時候，被診斷為聽覺中度障礙。

對家人來說簡直是晴天霹靂、不敢置信又十分哽咽難言的宣判。

我只知道眼前的事物有多吸引人，

只想專注，不想被干擾，

生怕會失去或遺忘。

所以重複再重複，直到被刻入我的腦海裡。

懵懵懂懂探索

首次訂作助聽器的耳膜

被診斷有聽覺障礙之後，我的父母聽取醫生建議，希望我配戴助聽器並到專業機構訓練發音。

於是雙親帶我來到助聽器公司，看到對方拿著不知名的綠色物體擠進我的耳朵，冰涼涼的，感覺到耳道被緊緊蓋住，空氣無法流通而產生的壓力讓我十分刺痛，嚇了一跳！

我實在不喜歡這種感覺，一定要天天戴著嗎？天天都得忍受疼痛嗎？

那時候的我好恐懼。

看繪本「說」故事

戴上助聽器後，也跟著媽媽牙牙學語：「爸爸」、「媽媽」、「飯飯」等簡單詞彙，但要說出一句很長的話是有困難的。

於是父母帶我到訓練說話的機構，課堂上，會有專業老師

拿著色彩繽紛的紙卡，從基礎的注音符號學起，指導訓練我的發音，但即使有助聽器，對於不太認識聲音的我來說仍很費力，也有很多聽人都十分好奇我們是如何學習的。

當時教學的老師會拿著衛生紙，示範往衛生紙用口輕輕地噴，就是「ㄆ」，也會拉著我的手去觸摸她的脖子，能感覺到不同的音聲在我的指腹舞動，跟著模仿老師直到發音正確為止。

而繪本的幫助也很大，老師會請我一邊看繪本、一邊念，一字一字地發出聲音，讓發音能夠標準。媽媽為了讓我喜歡上說話和閱讀，當我念完故事書後會拿點心犒賞我，是的，我就是那麼單純。小時候，我就喜歡看書，會不停地翻閱著，想把書中的畫面都放進我的腦海裡，百看不厭。就連深夜該就寢時，媽媽不知已幾次連聲催促我趕快上床睡覺，我還是堅持要看完才睡，也是因為這樣，才會練就長大後想貫徹始終的固執吧！

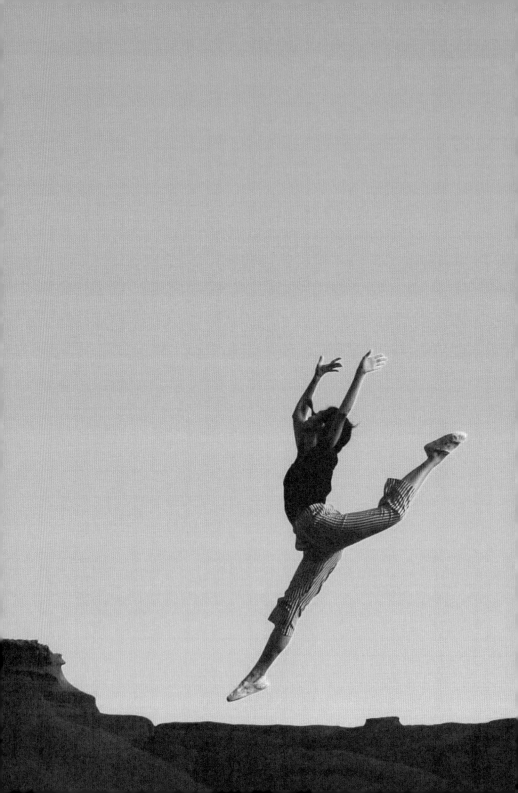

用腳底板舞動生命，

勇於突破，

撼動人生！

處在聽人的世界

不喜歡突如其來的聲音貫穿我的耳膜，
有如麥克風靠近喇叭產生出的尖銳聲響，
耳鼓膜的抗議反射到腦部，
像被持續敲打著的疼痛。

人們說話的聲音好吵、按喇叭好吵、
椅子桌子移動的聲音好刺耳，
為什麼要逼我感受這個噪音世界？

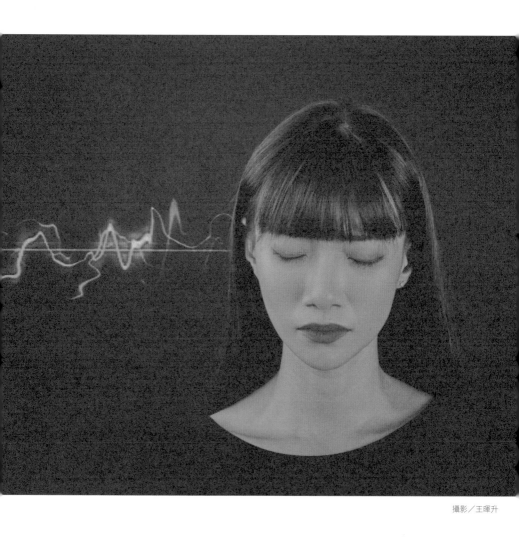

攝影／王暉升

戴上助聽器的那一刻

當我第一次戴上助聽器，第一次聽見周圍的聲音，治療師的說話聲、外面的車流聲、門打開的聲音，原本習慣生活在寂靜的世界中，突然間，全部聲響湧入我的耳朵，腦袋抗議著為什麼要吸收這麼難以消化的訊息而隱隱作痛，也跟醫生反映，醫生說這很正常，要我習慣，我不懂，不懂吶！並且，對比沒有調頻的助聽器，我配戴的聲音都是以五倍放大，著實是個痛苦又難受的折磨啊……。

讀唇也有百百種

助聽器有一個好處，那就是能在我讀唇時搭配對方說話的聲音，這可以幫助我理解對方話語 70% 的內容。有人說戴了助聽器就可以與聽人無異，其實不然，聽覺障礙是感音感官障礙，比眼睛神經更複雜，每個人的程度不一，有分輕、中、重度以及極重度。我對於重音感到敏感，但聽不出來高頻音，我的妹妹也是重聽，她卻跟我相反，很奇妙吧！

以往的教育提倡口語訓練及回歸主流（後來更有繼承回歸

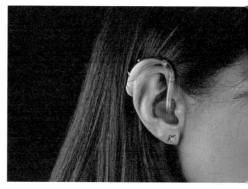

主流理論的融合教育），反對聾人學習母語（手語），「回歸主流」是指特殊班的學生在部分時間進入普通班參與非學科的活動，而融合班的學生則是全時進入普通班。由於爸媽建議我日後以口語為主，因此，只要我手揮舞動就會被打手糾正，漸漸地，我也習慣開口說話。中文有抑揚頓挫，實在挺累人的，有時候急躁地想表達我的意見，不自覺就把話都黏在一起發音，常被糾正要一字一字表達，加上要用眼睛邊看對方不同的唇型，對我來說都很吃力。

　　偶爾，對方得知我有重聽，會特意放慢速度講話咬字，其實更加適得其反，像是：「你 - 要 - 不 - 要 - 跟 - 我 - 們 - 一 - 起 - 去 - 睡 - 覺」看到「一起」就忘了前面的內容，加上有個習慣會重複對方說的話，來確認是不是這樣的意思，她們搖頭說不是，寫了紙條才恍然大悟，原來是問：「要不要一起去吃水餃」。「水餃」、「學校」、「睡覺」的唇語都差不多，每次都會帶來美麗的誤會呀……。

CHAPTER 2

心魔

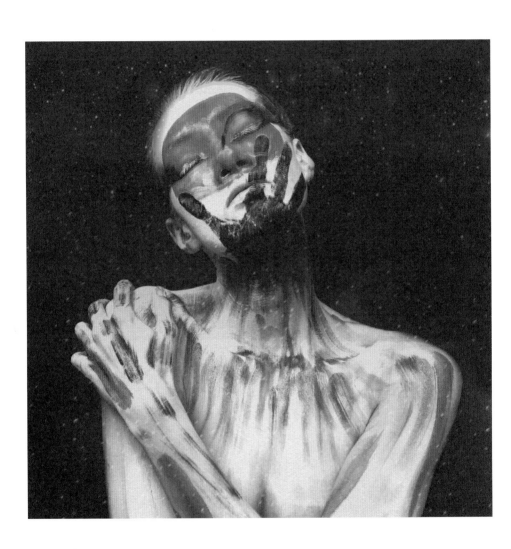

解開「理性」的紐扣，

輕易顯露獸性，

才認清自己是如何戴著假面具示人。

學舞開啓一條路

老天為你關一扇門，
必然會為你開另一扇窗。

幼稚園時，邊看老師的指示而熟練地舞動小手小腳，那是我最自由快樂的一刻。老師看我節奏感不錯，建議爸媽送我去學跳舞，一來可以鍛鍊身體（從小體弱多病常常往醫院跑）、二來可以學習才藝。媽媽覺得這主意不錯，便開始打電話詢問舞蹈社團，這才發現沒有那麼容易，他們下意識地認為聽不到音樂、聲音的人怎麼能夠跳舞？這對許多人來說實在難以想像，想當然耳也被一一婉拒。

愛女心切的媽媽並不打算放棄，她逐家撥電話詢問，皇天不負苦心人，終於找到一家專業舞蹈團，老師說可以讓我先試上一堂課。課堂上，老師要我用眼睛看著他們的肢體動作，教我如何運用視覺自動轉換，以慢動作扭轉、轉身、伸展、踢踏，跟著模仿並在內心數拍子，12345678……，規律舞出自我，從此，開啟了我的舞蹈人生。

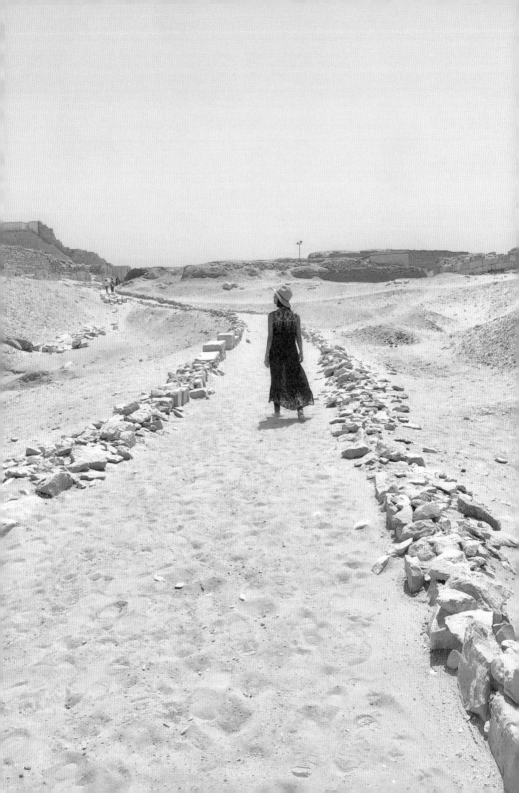

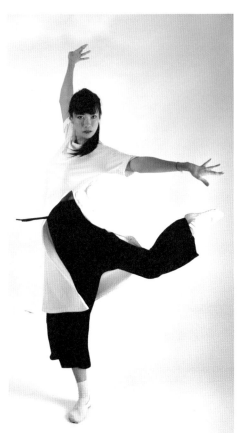
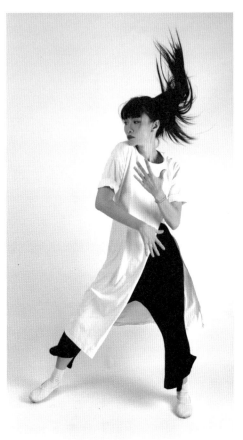

皮膚上多了瘀青以及肌肉因乳酸堆積的酸痛，
也因為身體疲累不堪而昏睡，
這就是練習雙倍的證明。

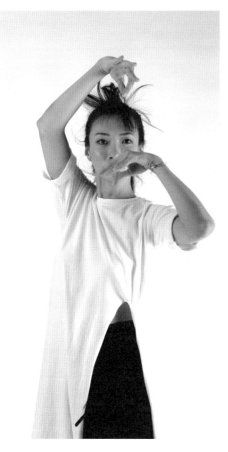

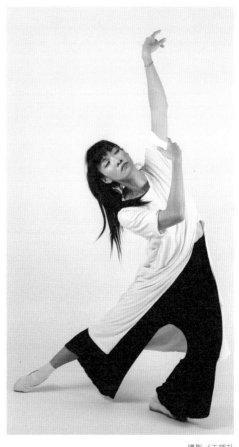

攝影／王暉升

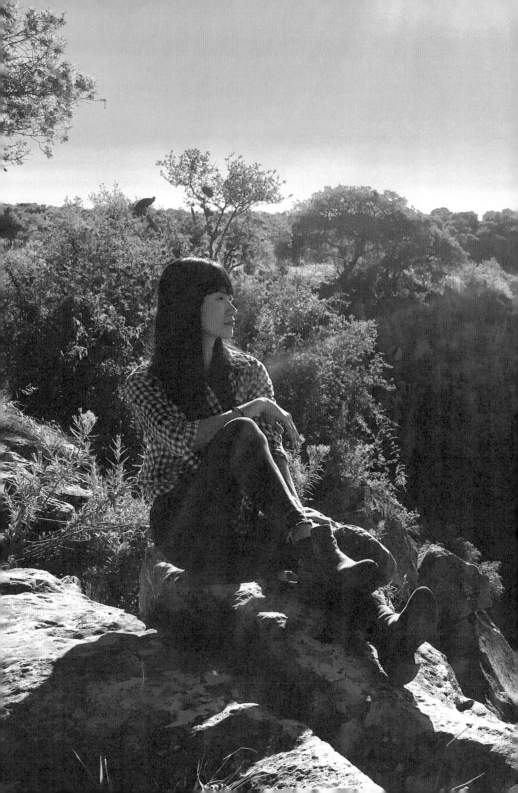

「藝術家的任務

是在沒有陽光的時候去創造陽光。」

——法國諺語

經歷困頓時，感到孤獨恐懼是必然的，

從容、勇敢、追尋，別給自己設限，

才能收穫最耀眼的光芒。

聽覺封閉，自我封閉

　　求學時期總對外在的事物感到新鮮，常好奇同學們及學舞的夥伴們在聊些什麼，於是常常反覆張口閉口地遲疑著要不要加入，想參與但又過於害羞靦腆，每每內心掙扎許久後才終於鼓起勇氣拍拍對方的肩膀，說著口齒不清的話語，卻總換來對方皺眉頭的回應，這常讓我腦袋裡上演各種小劇場：

　　「是因為她聽不懂我說的話嗎？」

　　「為什麼她要皺眉頭，是因為我說錯什麼嗎？」

　　「她皺眉頭是因為討厭我嗎？」

　　「既然她不喜歡我，那我還是少說話吧……」

　　有時，老師會安排雙人舞練習，與我同組的女生總是不掩飾地展現她的不耐煩，我的腦海立馬又跳出各種對話框：

　　「與我同組她似乎不開心，因為我聽不到讓她覺得很困擾？」

　　「因為身高，她就只能跟我一組，其實她只想跟她的好朋友一起吧……」

　　上課、日常對話、練舞、交流……久而久之，就連老師公布事情，即使有疑問也不敢再三確認，只能委託媽媽打電話問

同學。

人際上的挫敗，讓我開始漸漸地對舞蹈從熱愛轉變為排斥，裝病、扭到腳、身體不舒服的理由都拿出來用，目的就是不想回到舞蹈教室看到他們冷漠的臉，無言以對的模樣像是一把利刀貫穿過我的心，令我痛苦又難受。

小時候，每當有人主動與我攀談，其實內心的小天使總在飛舞，感到快樂，回過頭看，現今的我真心地認為這些都是成長路上很重要的養分，每一位曾同台的人，我都慶幸曾與大家相遇。

延伸的自卑與孤獨

封閉的聽覺連帶地封閉起自己的心，想要開闊地與人往來、想要別人接納這樣的我，卻總感到那麼地孤獨、那樣地憤怒與百般的無奈。

每逢新學期開始前，媽媽都會事先告知班導師我有聽覺障礙，希望在講課時能讓我讀唇、一對一地以正常速度說話等等，

也找了很會讀書的伴讀朋友來陪我，總是為我設想。

課間休息時，同學們聊著天說說笑笑，看到她們笑我也跟著笑，這讓我有一種參與感，雖勉強能看懂一部分的唇型，卻不知如何插入話題，難堪、孤獨的感覺經過時間的累積，開始轉而壓抑自己的情緒，日子一久，只好選擇自己在旁練習或熱身拉筋，避開每次都無法融入的疑惑窘境。

只是，內在的我其實很想與他們對話，但又恐懼會被嫌惡而放棄，時常有兩種人格一直扯拉著，最後文靜人格總是勝出，靜靜在一旁羨慕地看著他們的互動，想著，如果我是聽人該有多好……。

自暴自棄

青春期的自己十分敏感，只想把自己關起來，在小城堡內過著屬於自己的日子，只想遠遠逃避，也很害怕會再受傷。

學生時期，媽媽都會幫我報名身心障礙才藝比賽，由於只有我一個人擁有舞蹈專長，常常順利受獎，我開始覺得驕傲，

似乎只有舞蹈可以讓我變得與眾不同。

　　但驕傲這東西不能太依賴，往後每當我無法突破重圍拿到預期的獎項時，我又開始變得自暴自棄。

　　缺乏自信、也找不到認同感的我，隨著每次的舞蹈課時間越來越近，身體裡的暗黑自我就開始蠢蠢欲動，不安的情緒甚至讓我感到噁心想吐，為了不讓媽媽擔心，於是身體不舒服、腳扭到……什麼理由都能編得出來。

　　還好高中要準備學測，這是我能逃避不願真實面對自己的唯一出口，在我提出申請退出舞團並專心唸書後，有那麼一刻，我很安心，因為不用再看到那個暗黑的自己。

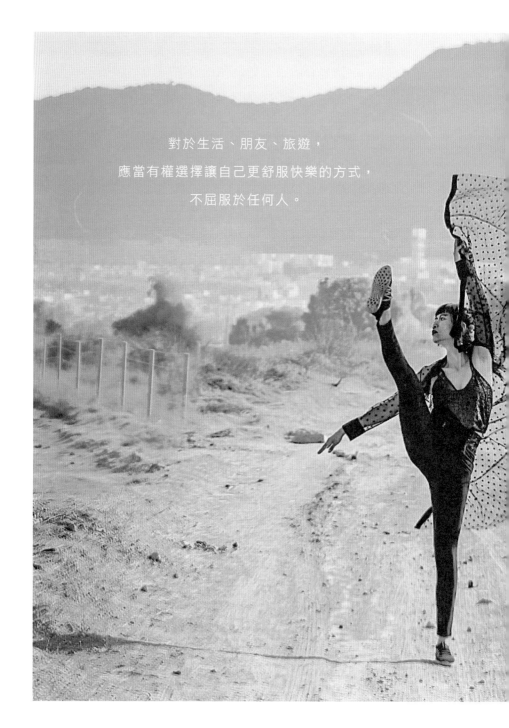

對於生活、朋友、旅遊，
應當有權選擇讓自己更舒服快樂的方式，
不屈服於任何人。

攝影／Socorro Casillas

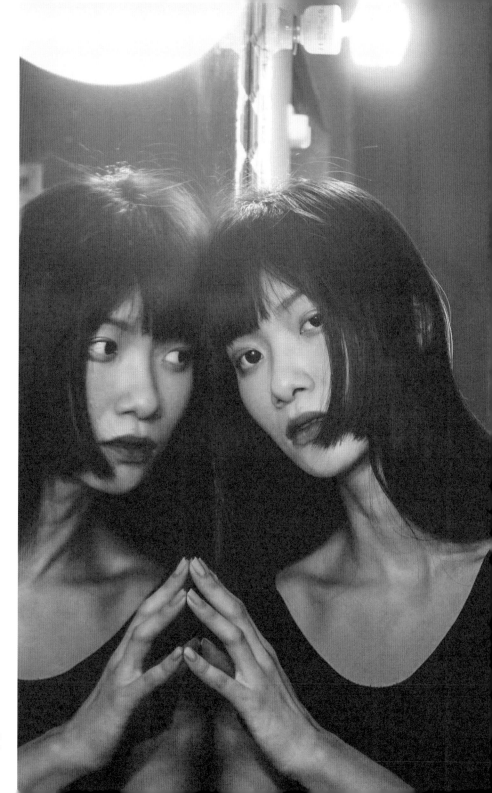

預設立場

過往經驗告訴我，
預先設立框架容易萌生阻礙的心魔，
其實門並沒有上鎖，
都是自己想鑽牛角尖，
而不願嘗試打開門鎖，跨出一步。

CHAPTER 3

面 對 與 突 破

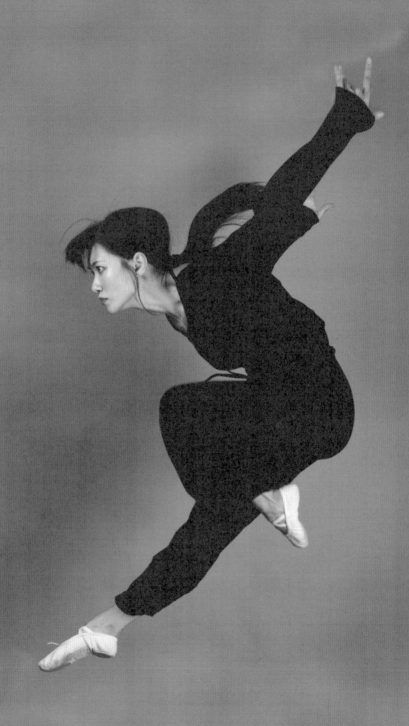

攝影／王暉升

你喜歡跳舞嗎？

其實小時候的我也不太清楚，
只是持續在懵懵懂懂的狀態下，
憑藉著猜測、摸索，
單純想著該如何將舞蹈與音樂結合，
直到找到方法，才有所領悟，
也才開始享受舞蹈的快樂。

離鄉背井

生命像一股激流，

沒有岩石和暗礁，就激不起美麗的浪花！

—— 羅曼 · 羅蘭

放榜了，看著榜單，我考上的是臺東大學特殊教育學系，接下來就要遠離熟悉的台北，在陌生的地方開啟我的突破之路。

綠意盎然的樹、熱情如火的太陽、空氣帶來海味混雜親切感，麻雀雖小卻五臟俱全的臺東大學，也許，這就是能讓我翻轉生命的地方。

班上多數人都是來自不同地區，與我一樣離鄉背井。課堂上，教授不清不楚的唇形，只能耐著性子理解內容，轉頭看向旁邊的同學，感覺似乎是個好人，心裡有個聲音告訴我：「去吧！鼓起勇氣吧！別忘了你來台東的目的與決心」於是寫張字條給她看，對方愣了一下後對我微笑，也拿著筆回覆，藉著紙筆作為媒介，順利地搭起了彼此的溝通橋樑。接著，我更鼓起勇氣

開口說話，對方也帶著微笑耐心用心地聽，因此我照著平常的速度與她交談，我還記得當時我們漸漸地從陌生到熟悉的感覺，那感覺真的很棒！

　　新生活有好的開端，也讓我開始有自信敢與不同人對話，也許因為是特教系的緣故，與大家相處時，更能感受到同理心、尊重與包容，封閉的心漸漸敞開，更察覺到自己原本緊繃嚴肅的表情轉為柔和開心。當時，偶爾會到不同系所上課，也會勇敢向對方表明我的聽障身分、表達出我的需求，心（是心還是聲音呢？）一開始像牙籤卡住喉嚨般地掙扎、模糊不清，但也因為嘗試，漸漸地化為自然，能適時表達自己的想法及需求，於是，盤踞在我身體裡的內向心魔便消失了。

踏 出 第 一 步

　　我不想要大學四年耗盡青春就只為了唸書，來到台東，習慣了學校的生活步調之後，期盼擁有多采多姿生活的想法一直在我腦內蠢蠢欲動，很想要嘗試打工的我詢問學長，他介紹了

一份圖書館的工作給我。

　　翻著頁、蓋藏書章，對著號碼貼在書背上，同一動作不斷重複，在空調冷到骨子裡的空空蕩蕩房間內，沒有能互動的對象，眼前就只有一堆書本，也因為單調的工作內容總讓我感到倦怠、想打瞌睡，開始想著這個工作是我想要的嗎？其實自己是十分渴望著與人互動的吧，想對人訴說我的想法、練習每一句話的抑揚頓挫，於是我開始在 PTT 搜尋打工資訊。其中，有份歐式麵包坊的工作很吸引我，決定去試試看！我很喜歡他們的裝潢與工作環境，寫了應徵資料後騎著摩托車前往，鼓起勇氣打開門詢問，恰巧老闆不在無法面試。

　　接連過了好幾天，我滿腦子仍然還想著那家麵包店，我喜歡店內的氛圍，若在那裡打工會很有收穫吧，雖然都未接到消息，但我想要主動爭取，於是再度前往詢問老闆，老闆見我很積極，願意給我一次機會。

　　很開心終於能突破自己的障礙，這一步很踏實，機會總需要自己去爭取，沒有試過又怎麼會知道成敗呢？

也許身在霧靄中，看不清眼前的路，
但耐心等待總是會有曙光投射使霧靄散去……
原來，前方的路是那麼清晰可見。

攝影／Moises Melchor Martinez

跌至谷底後遇見光

　　某一天收到大學老師給我的簡章，一看是富邦身心障礙才藝比賽，老師鼓勵我報名試試看，學長姐、同儕得知也都替我加油，看了簡章許久，想著自己是否要繼續逃避？該是要面對的時候了吧。想著想著，一股想挑戰的心燃燒起來，加上學妹說可以教我舞蹈，便鼓起勇氣填寫了報名表寄出。

　　剛開始練習的時候，常疑惑著為什麼音樂遲遲未播放，卻聽見同學告訴我：「音樂已經播了，但你都沒有動。」我愣了一下繼續嘗試，依然抓不住虛無飄渺的節拍，即使用盡全力去猜節拍的落點，彷彿快抓到卻又抓不住的焦躁，讓我非常喪氣。

　　回到宿舍，打開門坐在椅子上，委屈、焦躁、不安突湧而上，洩氣地崩潰大哭，想著為什麼會聽不到音樂、又為什麼抓不到感覺，明明將手機拿在手上可以感受到節拍，又為什麼在同學家卻如同靜謐的世界一點觸動都沒有。

　　學長姐、同儕、師長對我的期待彷彿像千斤重的負擔快要扛不起來，抓不到拍子讓我急躁徬徨，傳了訊息給媽媽：「怎麼辦，比賽時間將近，我依然抓不到拍子，別人對我抱有很大

的期待，我很怕表現不好。」媽媽回覆我説：「你是為了什麼而跳舞？你是因為喜歡而跳的對吧，別去在意別人怎麼想，你要為自己而跳。」

我思考許久，決定重新振作起來，不論晨昏都拿著手機感受微感震動，讓身體去熟練所有舞蹈動作，這樣地重複著。當陪練的同學看著我的舞蹈動作已與音樂合拍並笑著對我比 ok 時，那時候，我知道我已經準備好了。

比賽當天，參賽者依照號碼輪流彩排，當我站到木板製的舞台上，用手示意音樂響起，那一刻，彷彿像發現新大陸般，腳底板清楚感受到明確的節拍震動，於是我試著跟隨這個節拍跳舞，當最後一拍動作和音樂剛好同時結束時，就是這一刻，一掃排練時的陰霾。正式比賽時我運用觸覺起舞，從那時起，我對於舞蹈有了新的定義及確定的答案，雖然我是聾人，但也因為觸覺而提升對音樂的感受性，這次比賽獲得佳作，這個獎項對我來說不重要，反而很感謝因這場比賽，才讓我發現能用觸覺感官代替聽覺感官，重拾跳舞的快樂。

「腳就是我的耳朵」，用腳去感受音樂傳遞至木板後產生出的震動，而舞蹈像是光，讓前方世界變得更加清晰明亮，這場比賽讓我重新尋找到方向，讓我跳出全新的律動。

「腳就是我的耳朵」
用腳感受
音樂透過木板傳遞著
那真實細微的、既輕且重的震動

在夢想的大海上，
寧願捨棄能更為自由奔放的魚尾，
用艱辛卻踏實的步伐一步一步前行。

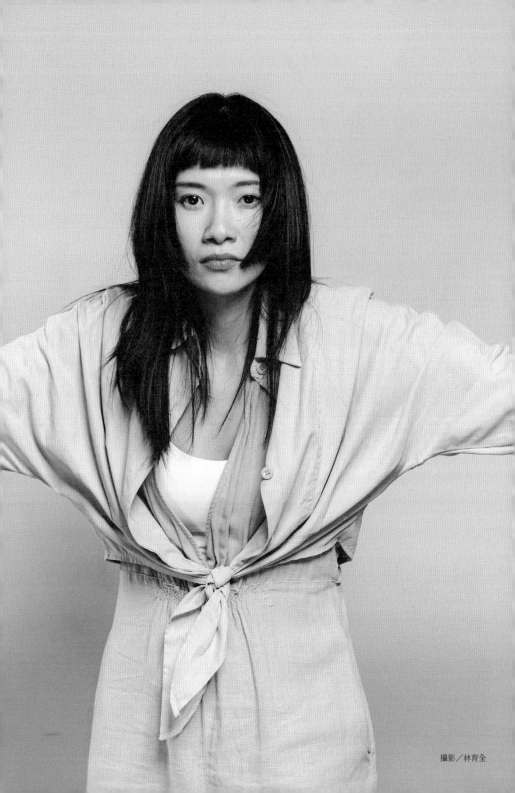

攝影／林育全

我的舞蹈沒有感情？

讓我印象深刻的是，某次受邀拍攝作品代表照，為了讓拍攝順利，我以自己熟練的舞蹈為主並放慢動作去跳，但拍了很久還是都不滿意，攝影師覺得我的表情很單一，也沒有豐富的情緒。

他問：「你之前跳舞是不是不快樂、不開心？」

我說：「為什麼你會知道？」

「因為看你過去的舞蹈照片，臉上沒有發自內心的笑容。你可以看看其他舞者的表情，他們融入在那支舞的情緒裡，這樣舞蹈才會感動人心，即使心再冰冷也會被融化。」他說。

我看了看，思考許久。

是啊，之前我都只是記住動作，跳出所謂「標準的舞蹈」，沒有人教我該如何詮釋舞蹈以抒發表達舞者的思維和感受，也沒有人說過我的舞蹈感動到他們。

於是我開始學習如何使用肢體延伸的力量，也才發現舞蹈

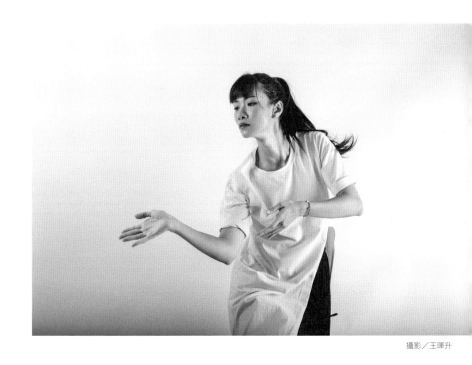

攝影／王暉升

並非只是跳著舞那麼純粹的表演，舞者喜怒哀樂的情緒是調味料，動作延展的力量是配菜，結合起來，才會是最美味又賞心悅目的佳餚。

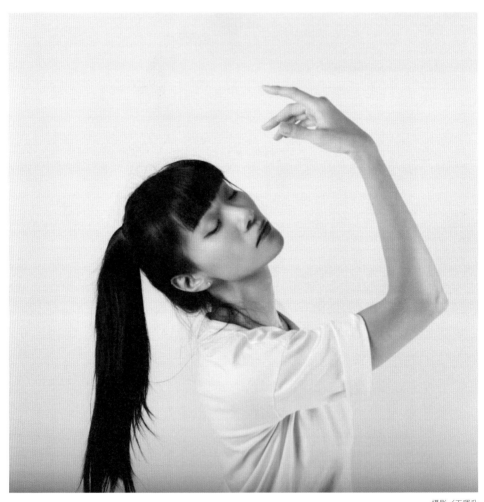

攝影／王暉升

舞蹈是令人著迷的事物！

CHAPTER

3

面對與突破

CHAPTER 4

舞蹈的可能

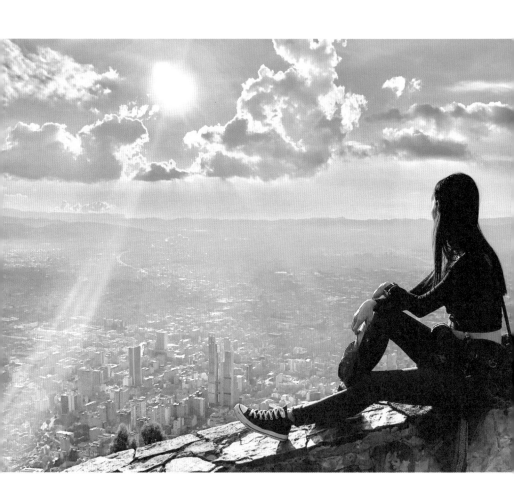

一路上，

一定會遇到瓶頸，

或有不同的路讓你難以抉擇，

但只要秉持初衷，

總會有光帶你前行。

設立聽障舞團

　　大學畢業那一年是 2009 年，回到台北，至學校實習感到有心無力，少子化加上科技發達，現在的聽障小朋友的『聽力』已非太大問題，很少來特教班上課，因此原本希望回到母校服務聽障學生的期待落空，沒有什麼成就感。開始思考自己能做什麼之餘，剛好台灣準備舉辦聽障奧運，收到聾人協會招募禮儀志工的訊息（禮儀訓練及國際手語培訓班），對世界聾人來到台灣的新鮮事感到好奇，於是便報名了。

　　在接受禮儀、國際手語訓練的同時，陸續也有聽障朋友問我能不能教她舞蹈，她可以支付學費，因此我抱著嘗試的心情接下這份工作，這成為我一個很重要的起點。

　　之後受邀某單位的元宵節活動開場演出，主辦單位希望能有四位聽障朋友幫我伴舞，想起了之前擔任並幫忙設計團康遊戲以及帶動跳的手語營團康組志工裡頭，也有幾位喜歡舞蹈的聽障朋友，於是趁此詢問他們對舞蹈有沒有興趣，敢不敢上台表演？他們也都樂意應允參與。

　　因為長期演出，我早已習慣舞台帶來的激昂喜悅，當天上台一如往常在表演結束後謝幕，下台後，聽障朋友們興奮開心

地告訴我，原來站在舞台上就是這種感覺，很緊張卻完成了不可能的任務，愛上了舞台表演帶來的成就感。

這番情景觸動了我，我思考並想了想，是啊！我從小因為聽力障礙被許多老師婉拒，同時我也能理解有部分聽障朋友很喜歡跳舞但苦於沒有老師教導，自己又具備特殊教育學識，也許設立聽障舞蹈團服務或從事聽障朋友舞蹈教學也不錯，能讓社會大眾理解我們的文化，化解我們聽不到就無法跳舞的刻板印象，於是在 2010 年 2 月，我著手籌備並設立了「林靖嵐聽障舞蹈團」。

112 攝影／許豐明

我經得起被毀謗，就經得起讚美。
我所有的努力都只是為了讓自己掌握，
別人說好不好不重要，我喜歡就好，
我從來不是為了別人而活，
萬箭穿心，習慣就好。

勇往直前並保持初衷

　　成立聽障舞蹈團未如想像中簡單，其中比較容易克服的是教學工作，這對我而言不是難事，因為長期接受專業舞團老師的薰陶，我會再用自己理解並消化過的方式實際教舞。然而，過往的藝術平權還沒有那麼發達，對於聽障舞蹈團這個名詞還是有許多人不甚理解，舞團成立後，很多邀約都是直接撥電話聯繫，身為主理人的我每每直截了當地告知對方我們是聽障舞團，經營負責的我也是聽障，沒有聽人可以幫忙接聽電話，細節是否可以寫信來談。這是我的堅持，我們雖是聽障，即使有失去演出機會的可能，仍希望所有運作可以獨立，也不希望未來仍須依賴聽人，然而也因此讓很多聯繫者覺得麻煩而打了退堂鼓，邀約也常石沉大海。所幸上天仍眷顧我們，偶爾還是能接到表演機會，我都會要求舞者排練到最佳狀態，呈現專業精采的演出，也因為對舞團的專業要求，後續邀約紛沓而來。

　　舞團成立後，流言蜚語不曾間斷，有聽障朋友跟我說：

　　「有人告訴他『靖嵐根本不想讓他們上電視，只是想要藉由他們陪襯來讓自己出名。』」

　　「靖嵐成立舞團不會持久的，會倒的，等著看好了。」

「去表演又不會有收入，加入後只會餓死自己。」

閒言閒語滿天飛，我不在乎、也不在意，只相信原本的初衷，不問未來，埋頭專心腳踏實地繼續走，有阻礙的小石頭就避開，甚或擋住眼前的是高大堅硬之牆也無懼，只要努力想盡辦法，總能找到繼續前行的道路，也許這就是我異類的堅持吧，最後也幫助我獲得超乎想像的收穫。

不 平 等 的 傷

曾有機會受邀參加上海達人秀的海選，對方希望我先參加初賽，後續若有晉級，就可以邀請舞團一起比賽，當時我要求聘請手語翻譯員協助，畢竟中國口音還是與台灣不同。談了之後，對方覺得我會口語讀唇是一個賣點，覺得我可以試試看。

站在寬闊的舞台上，看著公關在評審席對我開口說話，問：「這樣清楚嗎？」我看了看，勉強可以看懂，公關就說：「那就以這樣的方式進行吧！表演完就站在中間等候評審講評。」當下其實內心很不安，但周圍的人都覺得我會晉級，我也應該

更加相信自己才是。表演時，雖如往常彩排那般地投入 101% 的力量去展現舞蹈，但最後結果不如預期，結束之後心裡砰砰跳又喘氣地站在舞台中央，評審開始提問，因有舞台燈的反光讓我看不到評審的唇形，我尷尬地詢問：「不好意思，我看不到您說什麼，是否能請您再說一次？」因節目時間緊湊，評審並未回應我，而另一位評審接著說：「你的舞並未讓我感到十分驚艷，是大家都會跳的舞碼，連我閉著眼睛都會跳了！」無情的評語讓我猶如被大石頭砸重一樣的痛，當時獨自站在舞台上的難堪及羞辱感至今仍記憶猶新。

離開殘酷的舞台，我直接跑去廁所大哭，原本要請我發表未能晉級的感言，但我覺得主辦單位缺乏誠意了解我的背景故事，因而拒絕。後來，得知另一團選手也是聾人，並有手語翻譯員協助，最後是由他們成功晉級。主辦單位只依賴自己慣有的思維判斷，我的需求被漠視，這也讓我思考，原來聽人似乎很難理解他們眼前的我會讀唇，加上又與聽人無異的溝通方式是如何養成的。

這次的經驗讓我感受到十足的不平等，也很不舒服，回台灣之後，爸媽都很擔心我會因此自暴自棄而放棄舞蹈生涯，但經歷過這件事情反而幫助我成長，也讓我更清楚堅持自己的需求有何等重要，一味地配合對方並不能實現真正的平權。

一路上總是會有很多評論你的人，

只有昂首闊步繼續往前走，

雖然很孤獨，但一定會遇到志同道合的夥伴。

即使遭受歧視，我不屈服，

勇敢堅韌，

只為爭取自由，

只為實踐夢想與理想。

堅持自己的難處

　　也許老天爺願意再給我機會，不久後又收到新加坡達人秀的邀請，此次我要求帶著舞團一同前往，並希望有手語翻譯員陪同，主辦單位得知我們有聽力障礙，也很快地應允，我隨即開心地召集團員們一起加強練習。

　　前往新加坡之後，主辦單位很有耐心地將英文翻譯成中文讓手語翻譯員了解，手語翻譯員再轉譯給我們看，在舞台上，手語翻譯員配有麥克風，我們也能清楚看到她的手語，在各個細節上用心地配合我們的需求。直到上台表演完，等待著講評時，評審們得知有手語翻譯員陪同我們前來演出，很有耐心地詢問我們問題，我以手語回答，評審們紛紛表示能用腳底板去感受震動跳舞，十分不易，並問：「『好』這個詞的手語要怎麼比？」我用國際手語比著拳頭往下的動作，他們比「YES」回應我們，當看到這一幕時，只有驚嚇兩字可以形容，這代表我們已經通過了！一起苦練的夥伴們牽著手，感動地都哭了，在新加坡受到的待遇及溫暖的回應，就是我們一直在追尋的尊重與同理心。

接納自己的缺陷

經過兩次不同的舞台，主動爭取權益或僅是消極地隨波逐流，各自出現其必然會有的結果，也要受過傷才能成為更好的自己。

若不在乎自己的需求被忽視，僅是一味地配合對方的想法，縱然收到的反饋如此地難堪、難受，也沒有人會在乎你，因為對方已經得到他想要的。

選擇不重蹈覆徹，堅持爭取，向對方勇敢訴求自己的不便以及需要的協助，才能讓結果更接近自己想要的樣子。

接納可以使人面對現實，檢視自己的位置，看清自己的優勢與劣勢所在，最真實的自我是能夠欣然接納自己在現實中的狀況，不因自身的缺陷而自卑，尋找適合自己發展的各種可能，才能使自己的人生和想做的事更趨向成功。

人沒有十全十美。

你所在意的缺陷，

可以選擇接納或自憐自艾。

我選擇接納，

因為不完美讓我與眾不同。

攝影／王暉升

月芽計畫

舞團經營開始漸漸上軌道，表演邀約也越來越多，但改變我人生最大的是一封信，這是一封來自幾位台中家長的信，信件內容主要希望我能到台中教舞，他們已經募集足夠學員，教室也找好了，我也覺得該是將對舞蹈的熱情及教學觸角向外延伸的時候了。

猶記當時總在天色還未破曉前，騎著機車去客運站，搭巴士從三重到台中，利用通勤時間補眠，巴士像個搖籃，晃著晃著我就一路沉睡，但其實我還蠻享受的。

到達台中火車站，熟練地走到公車亭，轉乘巴士前往目的地。就這樣來來回回奔波四年有了，你們可能會問我為什麼要去台中教舞，且還得那麼早起，目的是為了什麼呢？

能夠看到孩子們用睡眼惺忪的表情道早安，一個個熱身拉筋，認真的神情，受到鼓勵而開心自信的模樣，都給了我很多動力。

印象很深刻的是，有一位小男孩的筋骨很硬，但經過長時間的訓練，已經可以從 45 度開到 75 度，求好心切的他，在熱身時會請我再加壓，常痛到面目猙獰，快要哭出來，卻能馬上起身，像是什麼事都未發生一樣。其實他對自己很沒自信，但

透過肢體開發及適當的鼓勵，非常熱愛舞蹈，像這樣的轉變一直是我想給予小朋友的禮物。

然而正值教學差不多持續一年之時，有兩位小朋友因為經濟關係，沒辦法再負擔學費，我覺得很可惜，他們很喜歡跳舞、也開心能夠學舞，在這裡找到了歸屬感。於是我開始思索，是不是應該要推動什麼企劃，幫助他們無憂無慮地學跳舞，一來可以讓他們擁有專長並能對社會有所貢獻，二來也不需擔心學費。

而富邦基金會在聽到這個企劃後馬上就與我聯繫，在了解全部的計劃細節後更決定要贊助我們，另還有扶輪社的胡大哥熱情邀請並二話不說提供贊助，都讓我十分感激。贊助商有了，就缺想學跳舞的孩子，月芽計劃就這麼啟動了。

讓我印象深刻的是開班之前，有個小男孩的媽媽尷尬地告訴我們說，人是來了，但他不想進來。我就請助理下樓帶小男孩上來，微笑地跟他說：「我是林老師，你叫什麼名字呢？」男孩以不悅的臉看著媽媽說：「媽，她說什麼我聽不懂啦！」

當下我耐著性子希望再說服他，他仍依樣畫葫蘆，我先拿走他的遊戲機，請媽媽在另一處等待，讓我能一對一溝通。

我告訴他說，我跟你一樣是重聽，你一副了不起的態度，其實不會讓我覺得你很厲害。

「為什麼排斥來學跳舞呢？」

「因為媽媽騙我，結果是要我來學跳舞。」

這才知道媽媽看他有運動細胞，希望藉由月芽計畫讓他能發展多元興趣。

「我知道媽媽騙你，讓你有不好的感受，但媽媽只是希望你可以學跳舞，她有跟我說過你很擅長體育，多學跳舞也沒什麼不好，來試試看吧！」

小男孩沉默不語，還是一樣只想找媽媽。

「如果你不說話也沒關係，你就陪我留下來，直到你回應我，我時間很充裕的。」聽完，他不開心地大哭，希望可以吸引媽媽過來。

「你媽媽不會過來的，除非你回應我是否要上舞蹈課，不然就跟著我留下來吧。」

他一直嚎啕大哭，哭到媽媽真的沒有過來，才轉為啜泣。

「其實你很聰明，反應快，體育很好，多學跳舞不會有什麼損失，反而可以多學才藝，這樣不是很好嗎？就來試試看呀，

真的不喜歡可以離開。」

他才點點頭並停止哭泣。

「那我們就沒事了吧？來抱抱和好，好不好？」

擁抱過後的一個禮拜，他開始來上課，課堂上的他懂事聽話，但也會跟我打小報告，抱怨有一位自閉重聽的女孩喜歡插隊。

這位小女生是多重障礙，使用手語溝通，對我而言是一個方便的溝通管道，我帶著她，問：「你記得你排幾號嗎？」她用小小的手指比著「4」。

「很好，很棒！你看看喔，1 號、2 號，你排這個地方是對的嗎？」她知道後，很快就排到第 4 個位置去了。

我對著這位小男生說：「她不是有意插隊，她有自閉症且重聽，你會口語，她只能用手語溝通，你若願意多學手語，她會理解的。一樣都是聽不見的人，能夠互相幫助是最棒的了。」小男生很快地理解我想表達的，在之後的課堂上，看著懂得懷抱同理心的他也開始學會幫助別人，是我教學過程中最大的快樂。

經過這次的月芽計畫，看到很多聾人小朋友表達方式不一，有人會手語、有人以口語為主，但我還是秉持著大家都是聽力

有障礙的人，沒有身分標籤之別，會口語的朋友也可以多接觸手語，溝通的媒介更多 ，就能更加深彼此理解，在無聲世界裡一起前行。

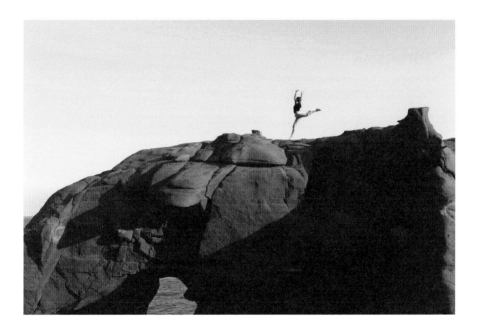

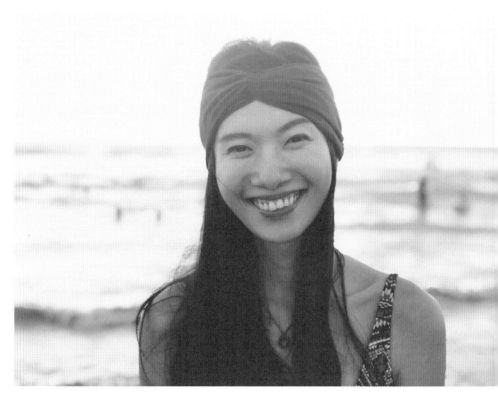

相信自己，閃閃亮亮發出光芒的就是妳。

破蛹而出，飛向世界

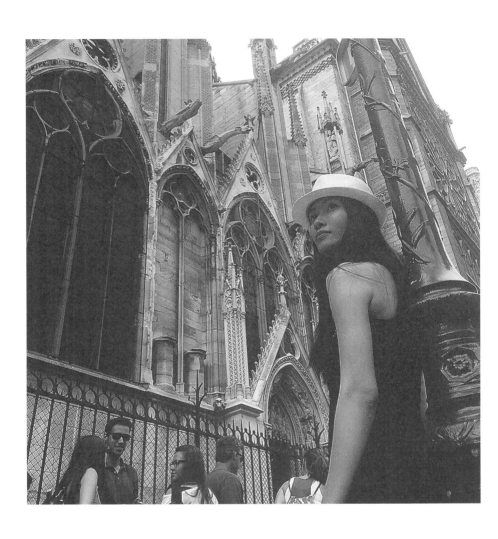

原以為自己看到的就是最大的世界，

但直到最後才知道，

世界原來是無邊無際的。

法國眨眼，開拓視野

其實在這之前，國中時期就有隨著舞團到希臘、美國的國際藝術節演出的經驗，因為同行的都是聽人，沒有人特地跟我提及當地的風情民俗，印象也已模糊，只知道那邊的人們、語言、消費習慣、飲食與台灣有很大的不同。

出社會後，出國對我來說是很奢侈的事，聽過很多人分享出國的旅遊趣事，但當時我只想埋首並腳踏實地去完成舞團的目標，直到 2010 年，眼前的人生道路出現了不同的選擇，才將我帶往更寬闊的世界。

2010 年時，某位老師問我說，有法國聾人學生要來台灣交流，她想在聾人家庭生活並體驗台灣文化，我覺得是個難得的機會，也很快地獲得爸媽的首肯，準備迎接對方到來。

猶記得當天那位法國聾人朋友來到我家附近的公車站，頂著捲捲金棕髮的她個子嬌小，背著很大的登山包，怕嚇到她，因此不從背後拍拍她，而是走到她的面前，問：「你是 Soraya 嗎？」她開心地點點頭，時間久了我也早已遺忘在聽障奧運學的國際手語，尷尬又生疏地比著，但 Soraya 十分有耐心地搭配生動的表情回覆，看不懂的部分她會用手機打出英文給我看，

和她相處一個月下來，我的國際手語突飛猛進，要用手語表達解說台灣在地文化也不成問題了。

在 Soraya 回法國之前，得知我有自己的舞團，想來拜訪並看看我們的運作和表演。她告訴我法國有藝術節活動，建議我們報名參加，但對我們來說，法國是一個高消費又遙不可及的遠方，只能夢想卻無法行動。在 Soraya 回到法國後，這個想法也被收進我內心的小角落，平凡的生活又再度繼續走著。

2014 年，Soraya 特別來到台灣錄製我們舞團的表演，希望帶回去給她的老闆看，也同時邀請我們前往法國蘭斯。這是我們第一次以聾人舞團身分前往那麼遠的國家，之前雖參加過新加坡及上海的達人秀，但聾人藝術節是頭一次。

在活動現場，為了不枉費我三個月密集的手語訓練，加上很想與外國人談天、聊文化……等等，此行憑藉國際手語認識了很多新朋友，不同國家的聾人用手語交談、透過舞蹈互相交流，這次的經驗讓我以身為聾人為傲，之前還以為只有台灣擁有聽障舞蹈團，但我錯了，志同道合的聾人舞者們來自世界各地，很開心在這條路上，希望藉著舞蹈發光發熱的我們，不是孤單的。

如果一個人有足夠的信念，

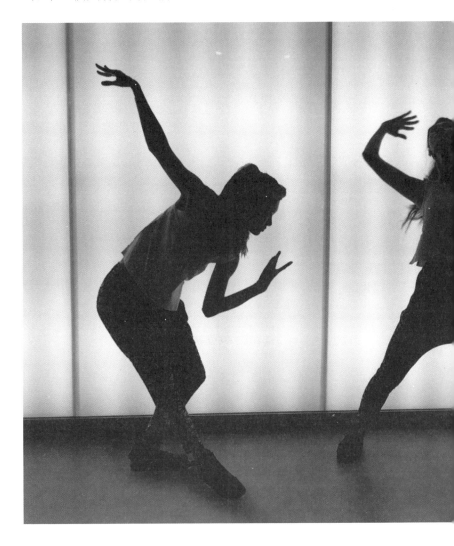

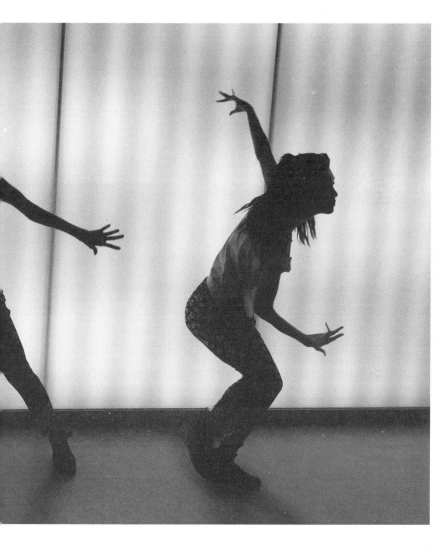

他就能創造奇跡。

——西格麗德·温塞特

在捷克贏得世界選美大賽

　　法國聾人眨眼藝術節結束之後，我送團員們出發回台灣，自己前往捷克參加「世界聾人選美大賽」。

　　插播一些小故事，還記得聽障奧運的選美大賽嗎？其實在這場盛會之前，大約是 2006 年吧，也曾舉辦過選美比賽，那時候因為內向怕生，很少透過穿著或配件來打扮，當時還很稚嫩的自己從台東到台北參加模特兒大賽，自認走台步十分駕輕就熟，舞蹈才藝也一定可以讓我勝出。那次大賽有大約一百位來自各地的聽障朋友參加，每個人都很有自信、也十分耀眼，輕敵的我只進入了初賽，決賽就被刷掉了，面對這樣的結果，讓我懊悔許久，也嚴重打擊自信。

　　接著於 2009 年，看到聽障奧運選美大賽的宣傳，決定再次挑戰，因為四年後的我蛻變了，不論內外在也都成為了一個更好的自己，秉持這樣的自信參賽，也很幸運地獲得第一名，從缺乏自信到重拾自信、突破自我，這樣的心境與成長，深刻地撞擊我的內心，過往的挫折會在什麼時候成為逆境時的養分，我想只有自己最清楚。

　　時光荏苒，2012 年時，因緣際會之下，有位聽障朋友聯絡

我，說有來自印度的聾朋友想找聽障人士參加選美，我沒想太多就答應了，那位印度朋友住在瑞士，我們接上線後，才驚覺我的國際手語幾乎都忘光了，為了溝通，對方用英文、也比手畫腳告訴我說比賽會於「捷克」舉行，上網查過地圖後發現是在歐洲，很開心地應允了。但問題來了，參賽要準備晚禮服、傳統服飾，我思考目前手上也沒有什麼資源可以運用，覺得應該要準備充裕再報名前往，婉轉告知對方希望於 2013 年再參加，他也爽快答應了。2015 年，在新祕事業上軌道、忙碌生活也告一個段落後，那位印度朋友再度聯絡我並表達非常希望我參加世界歐亞聾人選美比賽，

我答應後開始著手尋找資源，謝謝台北市流行時尚藝術協會的王偉華、盧曼方、黃晨瑜老師牽線，把我介紹給服裝設計師吳亮儀，為我贊助華麗的晚禮服、霸氣的傳統服飾，加上當時中華民國聾人協會的牛暄文理事長訓練我三個月的國際手語，一切就

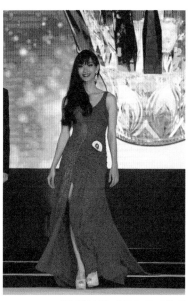

照片來源：Miss & Mister Deaf World

緒後，預定於法國演出結束之後直接前往捷克。

在選美大賽的會場及後台，有來自各國的參賽選手及工作人員，每個人優雅地用手語交談，我真的很自在、很開心，比賽結果出爐，很幸運地獲得了「2015 世界歐亞聾人選美比賽」亞洲區世界冠軍的殊榮。

這也是我開始正視手語的契機，從小到大都被灌輸學習口語對未來才有幫助，更有助於與社會接軌、與聽人互動，手語是一正式語言、是聾人們約定俗成的溝通工具，現在我不僅更勇敢地承認自己是聾人，更希望藉著自己的力量，幫助更多聾人朋友表達自己，我自己第一次學的是國際手語，後來再學台灣手語，有了這些基礎，更幫助我決心朝向推廣手語之路邁進。

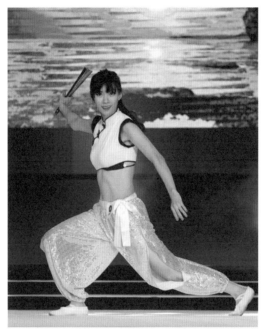

照片來源：Miss & Mister Deaf World

台灣這麼小，

世界這麼大，

只要不輕言放棄，

我們都可以站上世界。

印度聾人世博會

還記得前面提到與我聯絡的印度人嗎？她負責舉辦「印度聾人世博會」，邀請我們舞團前往演出，聽到這個消息，我很興奮地告訴團員們，大家紛紛表示對於印度這個國家感到很好奇、很期待此行，而這也是促進與印度聾人交流、增廣見聞的難得機會。因為對方是非營利組織，只能提供食宿，機票要由我們自己負擔，於是選了便宜的機票飛往位於南印度的哥印拜托，雖然需要轉機四次，但我們的冒險精神早在心裡開始蔓延，既興奮又期待。

在轉機的過程當中，礙於聽不到機場廣播，只能依賴視覺去留意登機門的訊息，慶幸現在機場的無障礙設施算是完善，機場工作人員得知我們是聾人，會主動帶領我們到登機門的座位休息。印象很深刻的是，當一抵達清奈，外勤人員拿著寫有我們名字的名牌，因時間急迫，特地提醒我們一定要用跑的趕去下一個登機門，我們緊張地拿著大小包行李飛奔，像衝刺百米一樣地從編號 1 的登機門跑到 10，一登機，發現很多印度人張著眼睛看著氣喘吁吁的我們，直到安然坐在位置上，互看彼此，才噗哧地笑了出來，真是有驚無險！

抵達印度之後，主辦單位的負責人來接機，還替每個人戴

上鮮花花圈表示歡迎，開車將我們送抵飯店。

　　我想問問大家，印度有個特別的習慣，你們猜猜是什麼呢？

　　是的，是晃頭，「不是」要用「點頭」的方式表示，一開始主辦單位的負責人送我們到飯店，開心地晃頭問我說喜歡這間飯店嗎？我習慣點頭說：「喜歡，謝謝你們！」他卻馬上變臉，很擔心地晃頭並再三確認說：「不喜歡嗎?!」我遲疑許久才想到，搞不好晃頭就是他們「同意」的意思，馬上晃頭說我們很喜歡，他才放心離開。整趟旅途中，我們也入境隨俗地晃頭，試著融入他們的文化。

　　喜歡與當地嚮導交流，她非常友善，我誠懇詢問他們是否能有機會穿著印度服飾「紗麗」，體驗他們的文化，便有當地朋友很開心地帶來漂亮的服飾及金光閃閃的手飾，幫我們完整穿戴，真的很不簡單。也因為我們是台灣人，在地人對於我們的膚色、髮色都感到好奇，爭相排隊與我們拍照合影，彷彿我們就像是明星一般，人氣滿滿（笑）。

　　猶記這趟旅程的某天，在會場外，看到有幾個印度聾人男生跳著動作生疏的舞蹈，我主動上前詢問是否能示範幾個動作，他們很開心地跟著我學著街舞，看著他們臉上對舞蹈熱愛的表情，專注地揮舞著肢體，雖然腳踏的是不同土地，但透過舞蹈，串起了彼此的交流與滿足感。

在南印度，偏遠的他方，落後的街區，機車在路上亂竄，毫無秩序，也因他們奔馳經過，路上飛舞著滿滿沙塵；印度男人赤腳牽著牛車，著印度傳統服裝的婦女頂著竹編籃盤走著，這樣的景色讓我覺得在台灣生活實在幸福得多，但印度人們真誠友善的款待，也讓我慶幸能有這趟印度之旅，雖然他們過著不甚富足的生活，但單純簡樸，這就是我看到的哥印拜托。

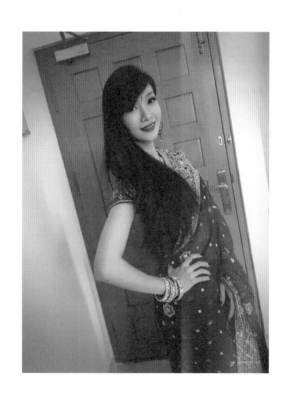

入境隨俗，是一種態度與尊重，
更能感同身受當地的生活型態。

日本亞洲聾人舞蹈節

　　因為之前推廣月芽計畫的關係，由日本舉辦的亞洲聾人嘉年華主辦單位得知我主要從事聾人小朋友的跳舞教學，透過朋友居中引薦，希望可以邀請我們舞團規劃開班，讓我帶領日本聾人小朋友學舞，這是對我的一大肯定，真的很開心，然而，也是一個新的嘗試與挑戰。

　　當天抵達活動現場，已經聚集很多聾人小朋友，年齡大約介於 3 歲到 11 歲之間，有別與台灣聽損小朋友的溝通方式，他們都是以手語溝通，我很喜歡這種互動方式，只看小小嘴巴的唇型實在不容易讀懂，用手語表達其實更能理解他們的想法，這種方式也能讓小朋友有被認同及參與感，相對地，我也收到來自參與小朋友們同樣的回饋。

　　帶他們熱身暖身，帶動跳，用比手畫腳和日本手語交錯使用的方式來指導，語言不通，但同是聾人，似乎有一種不須語言的心波流動著，他們也很快地在半個小時內學會副歌的舞蹈。

　　最後，終於迎來上台表演，有來自新加坡、香港、日本、中國的舞蹈表演交流，輪到我帶的這批聾人小朋友們上台展現成果時，演出很成功，汗水淋漓的我們開心地在台上接受一片

歡呼喝采。

　　到訪幾個國家後，深覺各國行事風格頗有差異，日本人工作時特別嚴謹，活動行程緊湊，早上進行工作坊，下午安排演出，晚上還舉辦了慶功宴，可以看出他們很重視每一個環節以及與會者們的交流，觀摩他們辦活動，我也從中學到在細節上用心、把握每一分一秒的重要性。不過，每一次的舞蹈、每一次的活動帶給我更多的深刻體悟是，有時候我們感受到的很多限制，常來自於我們的無知和膽怯，其實人與人的交流更重要的是願意敞開你我的心。

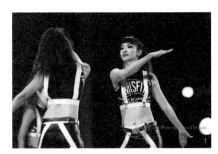

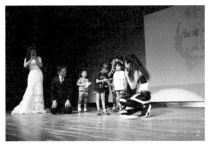

照片來源：JDEC 112 攝影／Miura Hiroyuki

舊金山灣仔聾人舞蹈節

　　2019 年曾受邀前往舊金山的舞蹈節，看到很多來自不同國家的聾人、聽障朋友展現不同才藝，也因為社會變遷與科技進步，發展成兩個不同團體，一個是以手語溝通的群體，另一個是以英文口語交談的圈子，與我在法國聾人眨眼藝術節體驗到的深厚聾人文化有很大的不同。

　　跟著主辦單位策畫的行程表，其中有工作坊供給不同國家的聾老師教學，而我也可以趁機增廣見聞、吸收不同知識，哥倫比亞舞蹈、南非的非洲舞、美國的騷莎舞，在 60 分鐘裡安排了不同課程，同時負責人也以不同元素讓我們表演，每一個人舞蹈基礎不同，學的舞蹈動作也會有所差異，但大家不分種族、舞蹈技巧，只要是喜歡跳舞，都可以一起從頭學起，互相理解彼此的肢體語言和特質，收穫良多。

　　同時，教學的老師也知道我在台灣曾執行過月芽計畫，好奇我是怎麼教學、年齡層為何，我們互相交流，突然想到聽人世界也是如此吧，透過各種工作坊交換意見，發揮互助的精神，共同攜手向前，激盪討論如何幫助聾人／聽障做得更好，是我此行參與的最大收穫。

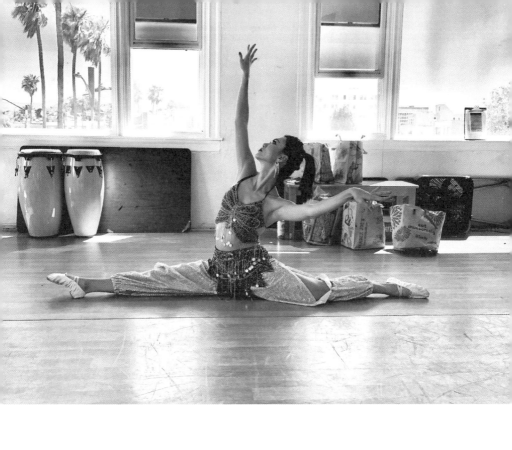

人生就是一場體驗，

我要更勇敢地追尋生命的無限。

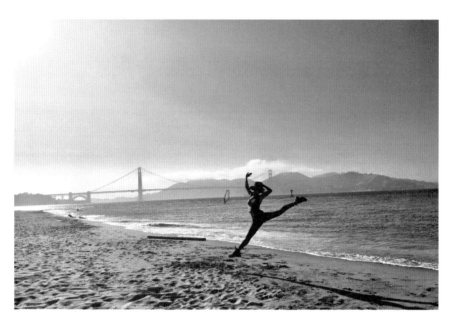

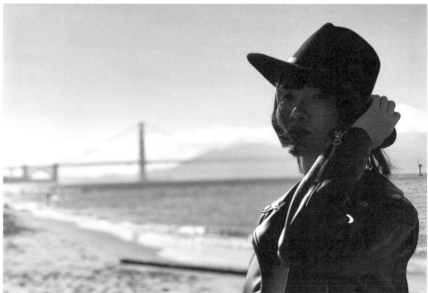

舊金山，產出嬉皮、藝術家、作家、演員之城市，

在這裡感受自由、不羈與奔放，

靠近城市之地如鬼城，郊區則如天堂。

世界如叢林，弱肉強食是自然不變的真理法則。

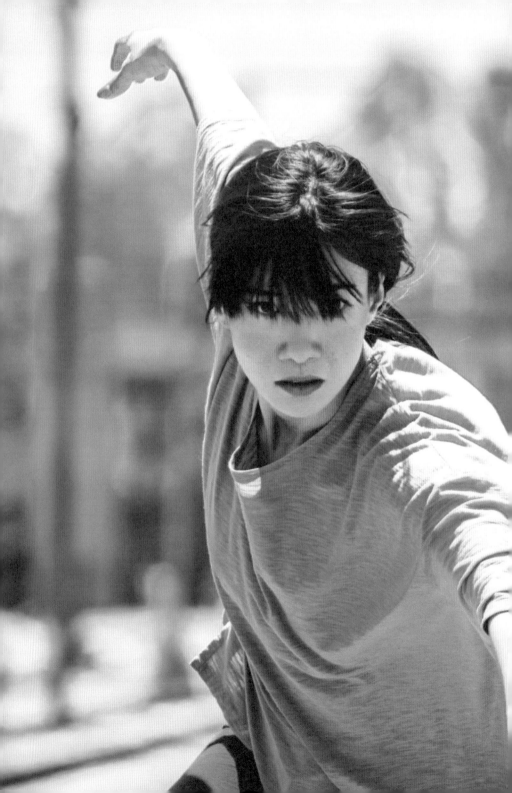

當開始穩定之後，

就是停滯期來臨之時，

你會想要選擇目標完成後再設定新目標？

還是安穩地度過每一天？

攝影／Socorro Casillas

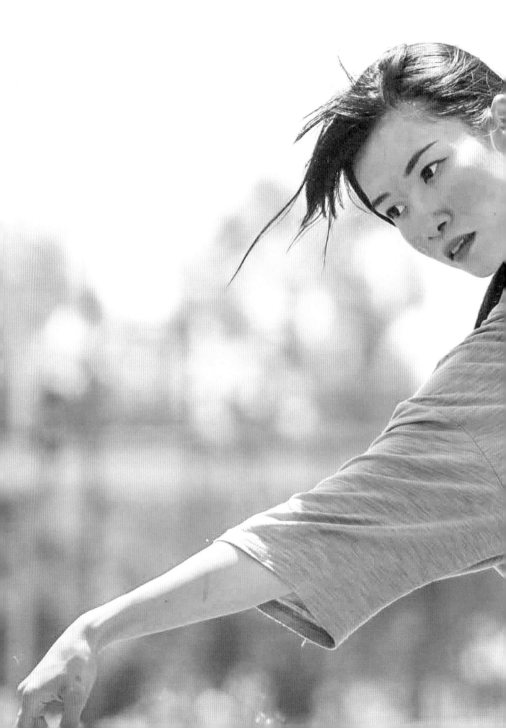

攝影／Socorro Casillas

CHAPTER 6

與生命，與世界共舞

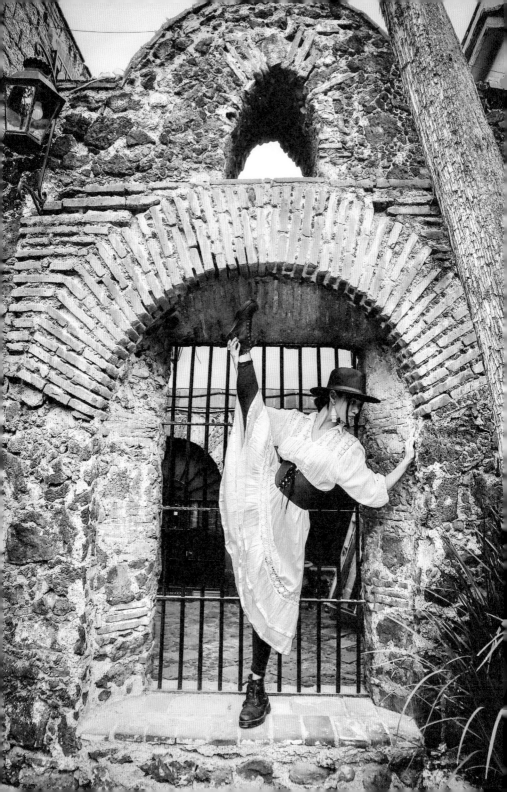

不論身在何處，都可以是我的舞台！

攝影／Jimena Martin del Campo

墨西哥的體驗與冒險

　　當覺得事情一帆風順，接了許多演出，自己的名字也越來越多人知道，月芽計畫執行到後半段，達成了計畫的目標，接著呢？多少還是覺得不夠，要怎麼讓舞團能保持新鮮感而不被社會淘汰？要怎麼讓自己可以越來越好？開始思考也許可以到國外體驗當地生活，了解當地的聾人文化、舞蹈和環境。

　　於是我跟媽媽討論出國一事，她很反對，覺得我在台灣的工作好不容易穩定，突然要去國外停留一年，也不知道舞團會不會因此受影響而停滯。

　　然而我覺得這是一個挑戰，妹妹珮姍同為聾人、有舞蹈底子，也有跟團到處表演的經驗，若我在國外，可以與廠商 email 來往聯繫，一旦確定案子後再派給舞團，教舞及帶團演出就交接給妹妹執行，一來不會中斷，二來舞團經營也可以持續。媽媽看我十分堅持，下了很大的決心，只好同意讓我去墨西哥。

　　很多人聽到墨西哥的第一個反應就是治安不好、販毒又販槍的國家，但小時候看的迪士尼動畫電影《三騎士》深化了我對墨西哥的狂熱，加上剛好在墨西哥有認識的朋友，眼前的機會我只想好好把握，因而飛快地完成籌備規畫，展開前往墨西

哥的冒險旅程。

24 小時的長途飛行與舟車勞頓，好不容易抵達地球的另一端，出了機場後跟著墨西哥朋友坐巴士到瓜達拉哈拉（Guadalajara），因長途飛行加上轉機抵達墨西哥時遇到行李出問題，疲累不堪的我一上巴士就沉沉睡去。

過了七個小時，因為感受到巴士的顛簸而醒來，望向窗外的景色，這裡就是瓜達拉哈拉。熾熱的太陽卻不像台灣的濕熱黏膩，乾燥又涼爽的氣候告訴我，即將要開始在墨西哥生活了。

墨西哥的工作

在墨西哥對自己設下的初期目標是希望可以找到穩定工作，透過朋友的介紹，參加模特兒試鏡，我以為會像台灣一樣，攝影師經常被單眼遮住嘴巴，看不到他想說什麼，達不

到要求而導致攝影師氣得走人。慶幸的是，在墨西哥這邊的拍攝工作，他們可以理解我是來自台灣的聾人，只能用著生澀的英文加上比手畫腳地邊做動作讓他拍攝，完成試鏡後也很順利地被模特兒公司錄取。

在眾多工作中，最特別的是會接到特殊時尚的案子，為什麼要說是特殊時尚呢？因為造型並非一般的時裝，而是穿著奇異特殊的服裝款式拍攝，也因此登上了紐約時裝雜誌，負責人很開心地說，從以前到現在從來沒有接過這麼成功的案子，我是第一個登上紐約時裝雜誌的模特兒。

除了當模特兒接案子之外，想要有一技之長幫助我在當地體驗及生活，於是找了美甲類的工作，我請聽障朋友陪同面試並幫忙翻譯（朋友的讀唇聽力也比較好，可以與聽人溝通，把西班牙語轉為墨西哥手語），雖然我沒有經驗，但老闆娘還是願意給我機會學習，試用期是 15 天，視我的狀況再決定是否錄用。

開始上班後，每天早起搭公車到工作地大約 40 分鐘，打掃清潔環境是每天的例行公事，當有客人上門，老闆娘會教我 SOP 流程，我會專注並熟記老闆娘的動作順序，仔細幫客人清洗、按摩腳，也許我學得很快，這樣的基礎功獲得客人讚賞，第 10 天我就被錄取了。

墨西哥的薪資是週薪制，加上客人給的小費、腳底清潔按摩、護甲美甲的抽成，薪資仍比台灣低很多，於是我很好奇，這樣的薪資可以租到哪一區的房子，一問才知道只能租在偏遠且治安不好的地方，相較之下，覺得其實在台灣很幸福，這也才理解墨西哥朋友所說，聾人在墨西哥的工作薪資都很低，沒辦法與聽人的收入成正比。

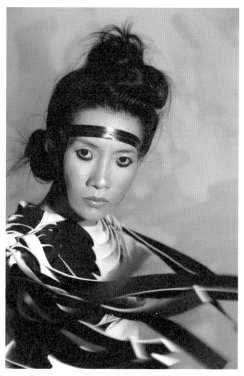

攝影／Carlos Uriel Medina Vega

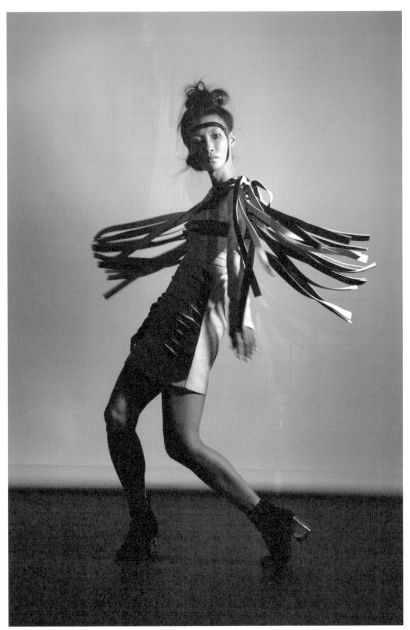

攝影／Carlos Uriel Medina Vega

獨樹一幟

自己的美、個性只有自己最了解，
不管如何，
都不需要為了迎合別人而改變自己，

做自己吧！
你的美自然會有人欣賞。

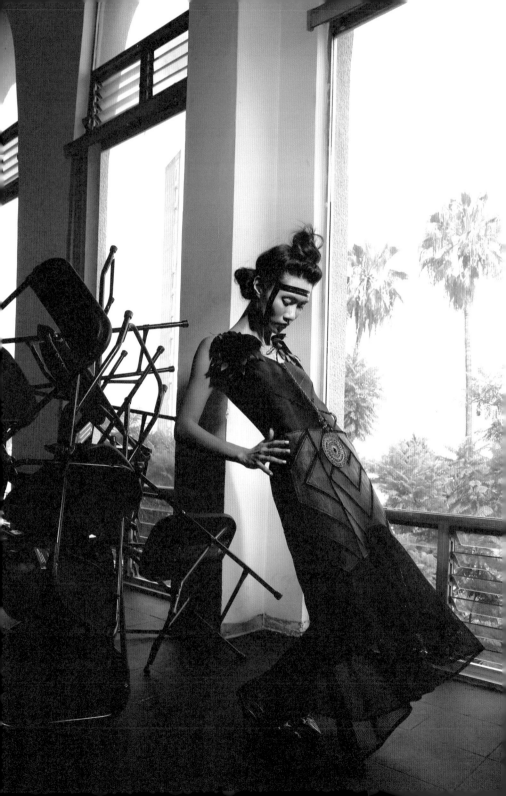

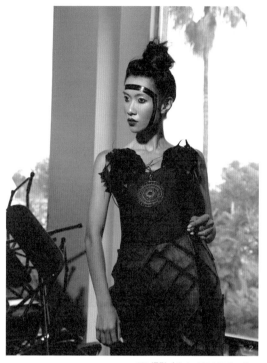

1|2 攝影／Carlos Uriel Medina Vega

安於現狀不是我的個性，

只是想許自己擁有不平凡的人生。

在這裡讓我更理解手語

記得剛開始在墨西哥生活時，朋友邀請我參與他與友人的聚會，我習慣使用國際手語，另一個朋友希望我學墨西哥手語，理由是我已經決定要在墨西哥生活，就要入境隨俗，於是我開始觀察他們的語言，有不懂的詞彙馬上詢問，友人們也會立即舉例給我看，多比多詢問，很快地在一個月後就學會墨西哥手語，也才知道墨西哥手語和國際手語仍然有所差距，原來不被文字綁住而能自然地比出墨西哥手語的詞彙，才能更加清楚地表達需求。

墨西哥人很愛聚會、開派對，因而常常有機會被邀請參加不同朋友的家庭聚會，而能頻繁接觸當地聾人，使用墨西哥手語交談的機會越來越多，手語也越來越流暢了。因緣際會之下，還受邀至墨西哥瓜達拉哈拉的學校演講，甚至支援墨西哥聾人選美大賽的美姿美儀，都是因著學習當地手語才有的機會。

其實在墨西哥，聾人使用手語的比例約 90%，他們時常會在臉書社團分享，很團結、不遺餘力地推廣，相對地，在台灣從小就被教育而習慣使用口語，甚至到國中、高中的手語學習依舊不甚理想，實為可惜，自小身為聾人的我在第一次使用手

語聊天時，是讓我覺得最能夠舒服做自己的時候。

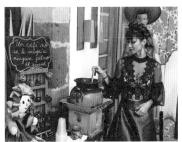

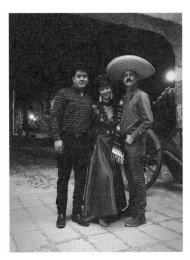

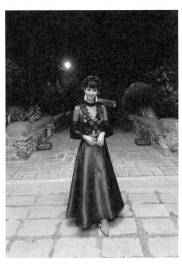

VIVA墨西哥

「你們願意自由嗎？」

「你們願意把祖先的土地奪回來嗎？」

群眾齊聲高呼：「獨立萬歲！」

亡靈節

斑斕色彩展現的是對生命的喜悅，

以及對死去親人的敬愛，

載歌載舞一同狂歡，

死亡不是悲傷，而是生命的欣喜。

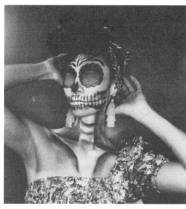

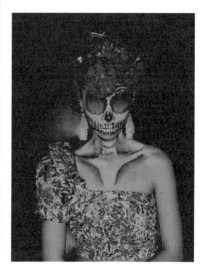

離開瓜達拉哈拉，定居在墨西哥城

　　在瓜達拉哈拉生活六個月，如浮草飄忽不定，一成不變的工作、環境，交通不甚方便，沒有捷運，大多都是要搭公車、客運或開車才能抵達，這讓我更想要嘗試在其他城市生活。

　　剛好此時墨西哥城的朋友邀請我去她家，還能順便去阿科普爾科海邊度過新年，很快地欣然答應下來。

　　墨西哥城一如我的想像，捷運、公車在城市中裡穿梭，各種藝術主題的博物館、形形色色的人群，還有街邊的西式建築，讓我眼花撩亂，深受吸引。於是決定要搬到墨西哥城，果然我還是喜歡挑戰、競爭與冒險。

　　思緒泉湧，很期待後續會有什麼樣的火花等著我！

什麼聲音能轉動你的世界？

對我來說，那就是「震幅」。

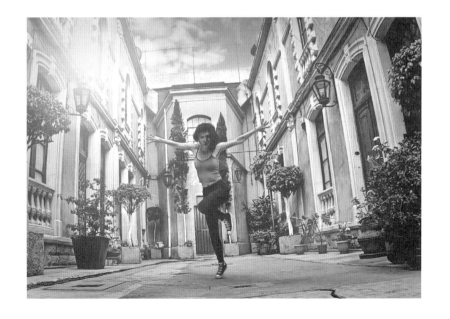

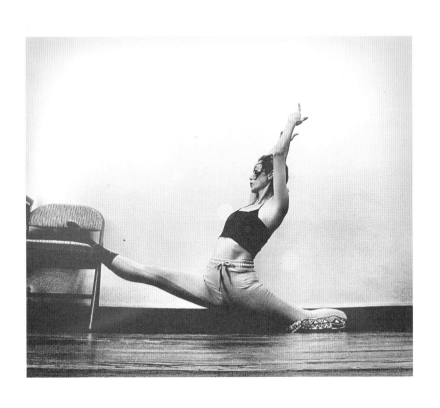

雖然在墨西哥沒有舞蹈教室可以練舞，
但依然可以在家練基本功。

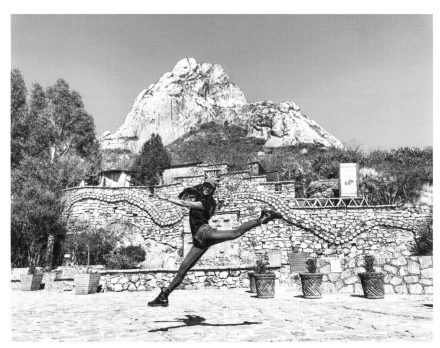

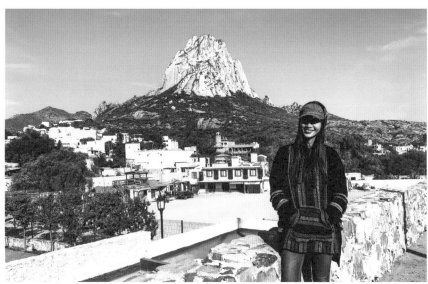

Peña de B

墨西哥克雷塔羅州裡的知名小鎮——貝納爾山。

墨西哥是高山氣候，溫差大，記得那時候已經是 1、2 月左右，早晨非常冷，但到中午又會變得很熱，那天，我們爬了 30 分鐘終於抵達山頂，眼前展開的都是墨西哥代表性的仙人掌和景點，美不勝收。下山馬上來一杯墨西哥知名飲料——番茄啤酒，超級消暑。

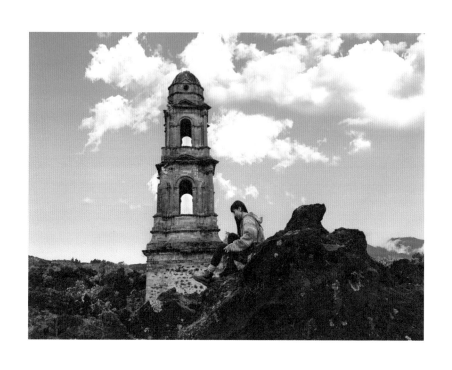

坐在岩漿冷卻凝固的岩石上，

中間豎立著教堂，

彷彿可以感受到當時大自然的反撲，

造就現在的景象，令人敬畏。

邁阿密的短暫旅程

　　突然想到停留在墨西哥已經快六個月，得知該去墨西哥移民局申請延長居留，因為不懂西班牙語，加上原本找好的手語翻譯員沒辦法來，於是拜託聾人朋友陪同前往。一抵達移民局，我拿出申請表和護照，向對方表示說我是聾人，承辦員看到我的簽證就快要到期，告知我：「這種情況很難申請延長居留，基本上只剩一個禮拜就需離境」我問他沒有別的方法了嗎？他說：「除非在墨西哥結婚，不然就真的得在一個禮拜前離開墨西哥，之後就能再入境。」

　　於是我趕緊在腦海翻找美國是否有認識的朋友，想起有位之前來過墨西哥的哥倫比亞女生朋友住在邁阿密，她表示十分歡迎我前去拜訪，趕緊買好機票、收拾簡單行囊後出發。

　　抵達邁阿密後，朋友帶著我先到海灣市場逛逛，望著眼前青藍與深藍色交會的大海，海鷗自由地飛翔著，海邊豎立著各式宏偉又簡約的建築，紅黑色的大貨船在海上慢悠悠地飄，舒服的海風吹拂著我們，舒緩了搭機的疲憊。接著，再驅車前往美麗的米白色沙灘——南海灘（South beach），赤腳踏著不如臺灣沙灘堅硬的細沙，可以躺著也可以趴著，面向清澈的大海，

皮膚被曬得發燙，煩悶一掃而空，心胸都開闊了起來，非常宜人的地方。

在南海灘放肆地曬過太陽之後，我們馬不停蹄地再前往溫伍德街頭藝術園區(Wynwood walls)，這裡是舊城再利用的聚落，園區內有不同藝術風格展現的巨型牆畫，奔放、陰暗、繽紛，藝術家們大肆發揮創意和異想，很能感受屬於邁阿密的街頭活力。最後，我們終於在日出前抵達車程要四小時才會到的美國最南端的西礁島(Key west)，隨著時間過去，浮出水平線的日出將天空漸漸染紅，吞噬了天藍青空，海天一色的光景讓人內心都沉靜了下來。

跨出熟悉的台灣來到遠方，雖然未來仍是未知，但旅行總能給我力量，也總能讓我從不同角度思考、整頓心情，讓自己歸零。在這裡待了兩個禮拜後，揮別了友人，搭機返回墨西哥，但由於接到了新工作，很快地又當起空中飛人，啟程前往以色列。

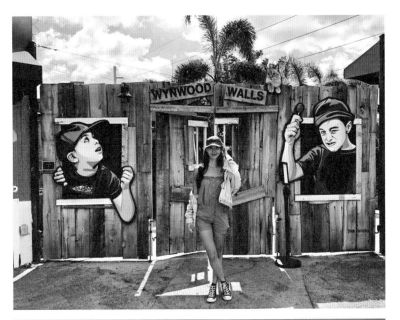

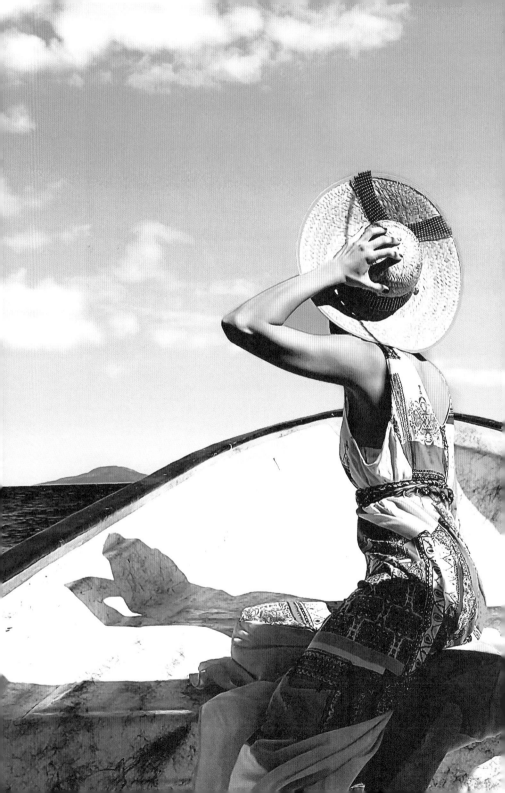

享受寧靜的時刻，為自己而活，

感受那美麗的回憶。

無論如何，我都在舞台上

其實在三月就收到來自法國主辦單位發出的歐洲歌唱大賽（Eurovision）邀約信，信件內容寫著希望募集三位不同舞者向世界展示「無論如何，我都在舞台上」的表演主題，演出安排在五月，信裡詢問我是否想成為這大型現場表演的一部分？看到這個內容瞬間就讓我熱血沸騰起來，千載難逢的機會怎能不把握？很快地回信表達我想參與的意願。

回想過往，記得 2018 年收到過義大利的邀約演出，但剛好與舞團的表演撞期，只能遺憾地告知對方不能前往，當時也不知道後續還有沒有類似的機會。

老天總是很眷顧我，也或許是吸引力法則，讓我接到這場大型演出，很期待即將到來的挑戰，要在世界的舞台上為一位法國歌手伴舞，安排好一切之後，訂了機票前往西班牙，再轉機入境以色列。

到了以色列後立馬搭上他們安排好的專車到飯店，開始要過著密集排練的專業伴舞舞者的日子，負責人、歌手、舞者們都知道我聽不見，會用手機輸入英文，方便我們相互溝通，當然也派了手語翻譯員協助。

在舞蹈教室排練時，老師往常都是利用歌詞來教舞，對於我聽不到要如何學跳舞感到好奇，我用 google 翻譯成英文加上比手畫腳，告訴他們我是以一個 8 拍來跳（同時也很感謝科技，雖然翻譯不精準，還是可以順利溝通），但我可以看著對方的舞步模仿，當歌手有提示時，我也可以立即反應，老師也配合著我，很順利地在半天內完成所有排練。

演出當天，在開演前，我可以感受到身體對緊張的反應機制，全身起了雞皮疙瘩，但也不似以往會緊張到反胃，也許隨著經驗累積也大大地增加了自我控制力吧。

當音樂一下，感受到地板上的轟隆震動，先是歌手的表演小前菜，接著就是其他舞伴的華麗轉圈，該我了，閉上眼睛感受歌手在我身體上的打拍，微笑看著她，展現出對舞蹈的最大熱情，從內向外伸展，無止盡地吶喊，最後三位舞者合一向前走，緩緩舉起皇冠手勢，「我，終於站上世界舞台了！」

看到一億觀眾拿著不同的國旗揮舞著，有的流淚不止、有些人的眼神滿是敬佩，我感受到以台灣聾人身分站上這個世界，對著世界吶喊和平、尊重，滿滿的愛的力量是多麼強大！

有些朋友會問我，在陌生之地，我會害怕嗎？會不會害怕單獨一人？會不會害怕飯店全都是歐洲人，只有我是亞洲人、

又是聾人？

　　其實我很喜歡這種感覺，享受排練結束後一個人出去散散心、享受‧個人的咖啡和美食時光、享受‧個人曬太陽，不在乎別人看我的眼光，以自己舒服的方式去面對他們，他們得知我聽不到，反而待我以同理心，旅居在外，我經常可以感受到這種和平尊重的感覺。

很開心站在舞台上發光發熱，
不敢置信第一次彩排就那麼成功，
很開心能與來自法國這麼優秀的團隊合作，
因為你們的耐心溝通及平等相待，
讓我感到開心與自信！！

I am very happy to stand on the stage and shine.

I will always remember the good moments
and start to follow my path.

即時時間停擺，

未來也不確定，

那麼，

就注意眼前的時機吧！

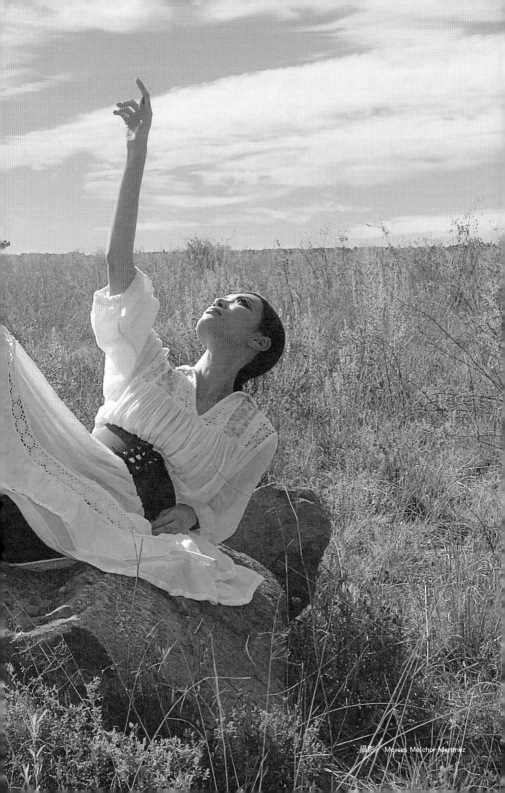

認真挑戰每一個瞬間

　　原本規劃在墨西哥停留兩年後回台灣，結果因新冠肺炎疫情導致班機全部都被取消，無法回台，只好申請延長繼續停留在墨西哥。由於平時我一個人獨居，必須依賴我的墨西哥聾人朋友傳給我墨西哥手語的防疫訊息，才能知曉目前的狀況，疫情初期，墨西哥城實施封城，規定每一個人都要待在家，除非是去採買生活用品或至醫院看診才能出門，購物中心也都停止營業，之前附近街道上的咖啡廳常見很多形形色色的人駐足於此喝咖啡談公事，也常有居民牽著狗狗散步，現在卻空空如也，剩下的是落葉和緊閉的門。

　　封城期間，能行動的空間只有房間，無形的壓力慢慢浮現，唯一能出門喘口氣的是平均每三個禮拜的出門採買機會，我會身著防疫裝備，包得緊緊地去超市買菜（菜市場規定不可營業）及生活用品，因為墨西哥還無法生飲自來水，為了儲備三周的飲水以及冷凍食品，都得使出吃奶的力氣才扛得回家。

　　疫情期間，美國發生不少仇視亞洲人的事件，很幸運地在墨西哥沒有遇到，但可能是壓力或氣候乾燥引發出的咳嗽，時機敏感，與我住同一棟公寓的房客聽到我的咳嗽聲時，難免會

聯想到我是否已被傳染，新聞不斷放送的恐懼在他心中蔓延，便向房東反映希望請我搬離，我自己很清楚是因氣候乾燥而引發的不適，同住房客如此猜想，我雖感到不悅，但在這樣的非常時期，也能同理他的憂慮。

而長期居家期間，煩躁、負面情緒控制不住地湧現，為了轉移焦慮，一直在想能做什麼事情讓自己忙碌起來而非成天胡思亂想。於是我開始把自己的臉當成白紙、彩妝當顏料，塗塗抹抹，頭髮當素材，又捲又綁地做出造型，房間窗簾就是我的背景布、再拿手機充當相機，每個禮拜固定作出一個主題，果然繃出不同想法以及火花。

我認識的一位聾人朋友，她的女兒同為聾人，跟我一樣喜歡跳舞，她化妝時也和我一樣喜愛即興發揮，在她身上看見了我的影子，於是我用墨西哥手語告訴她想幫她記錄下來，不論戶外或是家裡都能是她的攝影棚，孩子不需畫得很漂亮，只要抓住屬於她自己的特色就能風格別具。

我常在想，行動雖因為疫情受到限制，但想法卻能跨越疆界，在緊繃的防疫時期，我將想和世界、墨西哥和台灣朋友分享的心情剪輯成影片，一旦萌生想法時就去做，手機是我的錄像師，筆電則是我的剪輯師，資源缺乏時依舊可以開展出我的平台。

待在家裡已經 39 天，計畫上趕不上變化，

但正好能專心處理自己的事情。

只是仍覺得疲憊煩躁，時常告訴自己必須保持正面思考，

還好，還有扇窗戶可以看看外面的世界，

沐浴著陽光，我回想起沁涼的海水，想念踏著沙的觸感。

麵包的呼喚

　　長期待在家裡的好處就是幫助我的廚藝突飛猛進，能自作麵團、麵疙瘩，在異鄉也能烹調出懷念的爸爸味道，每天自炊自煮，久而久之，比薩、墨西哥料理、甜點什麼的都可以變出來。

　　某日做了台灣知名的雪花餅給墨西哥友人吃，朋友吃了驚為天人，希望我能多做一些來分享。剛開始沒有想太多，純粹是喜歡分享台灣美食，然而因為沒有收入、也不想因此造成家人壓力，剛好租屋處有烤爐，想說試試看，便買了麵粉、發酵粉、糖等烘培基本材料，邊看 Youtube 或是網頁、邊研究，嘗試做出台式及其他口味麵包和朋友分享，大家都十分捧場，說與墨西哥麵包的口味迥異、很美味。因此，我就開始思考，如果能夠販售的話，是否能幫自己度過工作量銳減的疫情期？一來能有收入、二來也可以精進廚藝。

　　於是，我利用粉絲團平台發布要賣麵包的資訊，很多人因

為想要品嘗台式麵包，紛紛向我訂購。統計麵包數量、大概要用多少麵粉、材料比例、麵包盒採買……等等，必須在一天內做出 100 顆以上的麵包，因為烤爐容量有限，也得分批去烤，此外，我還會天天做不同口味的麵包前往會計所販售，因為只能單獨作業，曾經有長達兩天在睡眠不足的狀態下加班做麵包，導致身體無法負荷，找了朋友來幫忙後，才能稍稍喘口氣，放鬆緊繃的身心。

做出一點心得來之後，我就開始依照墨西哥的節日搭配做出不同的造型麵包並以此作為賣點，像是亡靈節最知名且不可或缺的就是「死亡麵包」，試做的過程中，遇到很多狀況，最後才終於烤出連墨西哥人都稱讚的美味麵包。努力是有回報的，陸續收到許多客戶的好評回饋，讓我有滿滿的成就感。

持續忙碌的麵包工作中，於墨西哥的停留也快要接近尾聲，回台機票終於也買好了，聽聞來幫我的聾人朋友家裡的狀況後，很希望盡一點力幫助他們擁有一技之長，於是將自學的麵包功夫以及翻譯成墨西哥手語的中文食譜毫無保留地都傳授給她。回到台灣之後，得知朋友開了間小麵包店，收入足以支撐生活，能夠幫助朋友又能讓台式麵包繼續在墨西哥飄香，是我最樂見的事了。

踏上台灣的土地

　　在 2021 年，收到衛武營「大耳朵肢體工作坊」的邀約授課，主要是為了讓不限年齡、對舞蹈有興趣的聾人朋友們可以透過工作坊習舞，開發聽障朋友的肢體律動。其實從 2013 年至今的這幾年，我一直在思考：「什麼樣的課程能讓學員們有所收獲」、「如何才能不因每個人的程度不一，而可以齊聚一堂、開開心心地學跳舞」、「台灣的聾人群體因使用語言的不同而分成聽損、聽障、聾人，如何有機會團結起來」，收到 mail 的當下我就察覺到該是回國的時機了。

　　感謝老天爺的安排，回國之後不間斷地接了表演及工作坊，也與其他劇團合作共融展演，過程當中，陸續遇到年齡範圍從 7 歲到 70 歲的學生，包括許多未接觸過舞蹈的人，我想，2018 年出國遊學是老天爺給我的功課，讓我勇於踏出熟悉的土地，有機會至墨西哥、哥倫比亞、舊金山、以色列等國家學習、研討、觀摩，累積教學經驗，也造就現在更純熟的教學模式，不論是演出、工作坊、課程，最後都能獲得來自學員們的良好回饋。

　　在外面繞了一圈回到台灣，對於語言的使用也有更多的領悟，儘管使用的語言不同（口語、手語、電子耳），其實對我

來說都沒有太大分別，語言是一種溝通工具，我們應該持更開放的心態，在每個人習慣使用的任何語言基礎上，幫助大家互相融合接觸，鼓勵口語族學手語，而手語族也能多加了解口語族在語言學習上的經驗。

　　我想，不管使用的是哪一種語言，我們都一樣揮灑著汗水，為著夢想和理念在努力，未來還會有什麼樣的故事在等著我，沒人能說得準，但我知道的是，我一樣會用力地珍惜每一天和每一個當下，與生命、與世界共舞。

創作一首屬於他們的舞蹈

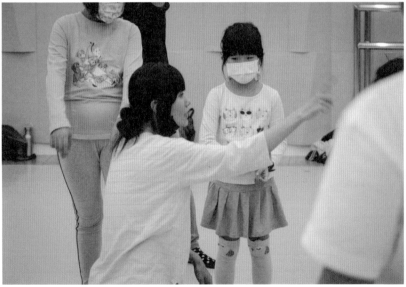

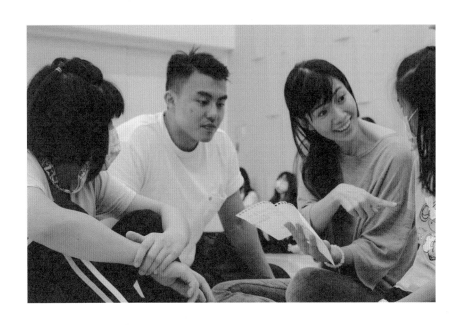

喜歡他們滿臉笑容、團結一心的樣子，

每個人的參與，

都是推動文化平權、藝術平權落實的力量，

我相信，未來一定會越來越好。

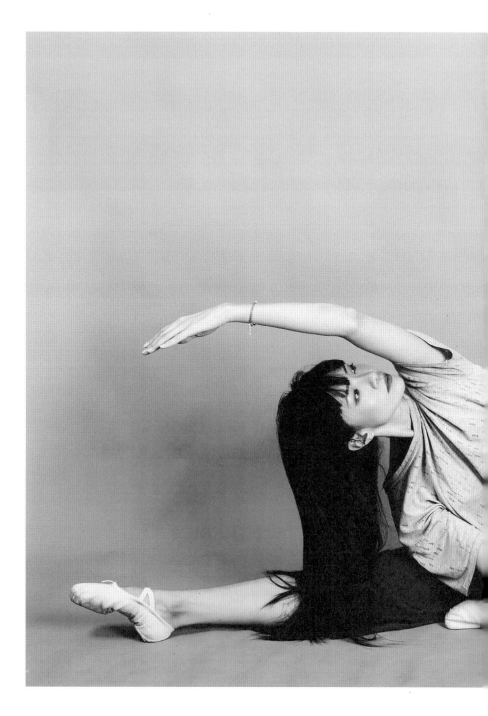

敢愛，無畏！

寂靜中，優雅舞著，

人生路上，獨立灑脫地活著。

攝影／王暉升

後記

　　終於完成了這本書，對我來說寫書真的很不容易，要回想小時候的成長過程，但記憶已經十分模糊，因此常常絞盡腦汁，且原本預定要於 2020 年完成，剛好疫情爆發、加上遭遇瓶頸，中間停筆很久，有時候會習慣用很白話的文字敘述我的故事，很感謝出版社的協助，方才能順利出版。

　　寫書期間，我對大家都是保密的，甚至也沒讓爸媽他們看過內容，主要是不想給自己太大壓力，希望順著自己的心來寫。

　　在我的生命中，遇到許許多多的「過客」，不管與我有過什麼樣的交流，都幫助了我將負面能量轉為養分，灌溉著我，讓我越來越茁壯，有力量幫助更多需要的人，甚至以聾人身分發聲。

　　很希望透過這本書能給對目標茫然、遭遇挫折的人一點啟發，感到「恐懼」是必然的，重要的是你要如何勇敢面對。我跟大家一樣都是平凡人，只是多了「面對」、「勇敢」、「冒險」和「嘗試」。

要感謝的人真的很多，一路走來幫助我的貴人，我都非常感激，這本書獻給您們，有您們，才會造就現在的我。

最後，希望您們會喜歡這本書。

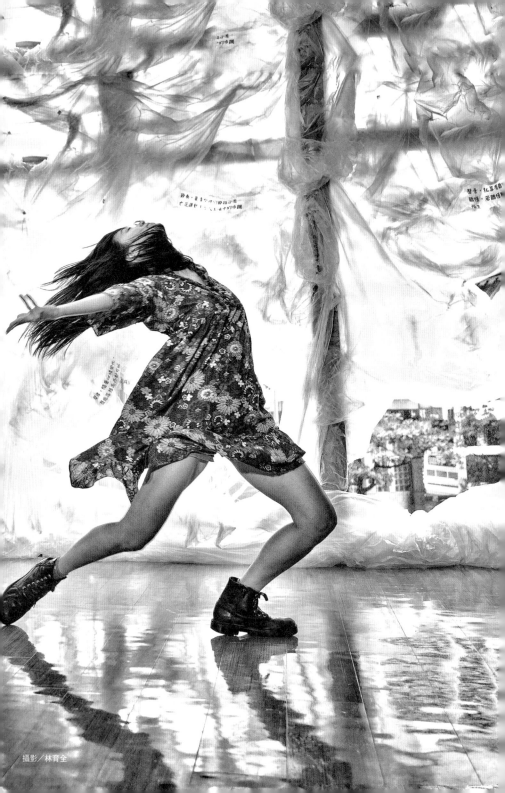

攝影／林育全

我是戰士，

當我身體靜止時放空放鬆，

能變成樹或靜物，

但舞動時，

如暴風雨般，有力而強大！

聽不見音樂的舞者：林靖嵐跳脫界線、不循常規的逐夢人生 / 林靖嵐著 .-- 初版 . -- 臺中市：晨星 , 2023.2
面； 公分 . --（勁草生活；461）

ISBN 978-626-320-352-5（平裝）

1.CST: 林靖嵐 2.CST: 聽障 3.CST: 舞蹈家 4.CST: 自傳 5.CST: 臺灣

976.9333 111020591

勁草生活 461

聽不見音樂的舞者
林靖嵐跳脫界線、不循常規的逐夢人生

作　　者｜林靖嵐
責任編輯｜王韻絜
校　　對｜林靖嵐、王韻絜
封面攝影｜王暉升
封面設計｜季曉彤
版型設計｜季曉彤
內頁排版｜陳柔含
創 辦 人｜陳銘民
發 行 所｜晨星出版有限公司
　　　　　台中市 407 工業區 30 路 1 號
　　　　　TEL：(04)23595820　FAX：(04)23550581
　　　　　http://star.morningstar.com.tw
　　　　　行政院新聞局局版台業字第 2500 號
法律顧問｜陳思成　律師
出版日期｜西元 2023 年 02 月 01 日 初版 1 刷
　　　　　西元 2023 年 03 月 01 日 初版 2 刷

讀者服務專線｜(02) 23672044 / (04) 23595819#230
讀者傳真專線｜(02) 23635741 / (04) 23595493
讀者專用信箱｜ service @morningstar.com.tw
網路書店｜ http://www.morningstar.com.tw
郵政劃撥｜ 15060393（知己圖書股份有限公司）
印　　刷｜上好印刷股份有限公司
定　　價｜新台幣 350 元
Ｉ Ｓ Ｂ Ｎ｜ 978-626-320-352-5

Published by Morning Star Publishing Co., Ltd
All rights reserved
Printed in Taiwan